THE WIND RISES
其风肆好

三十五位艺术家作品集

主编 钱流

苏州大学出版社
Soochow University Press

其风肆好

 在艺术工具和手段越来越多样化的今天，艺术似乎也越来越不依赖手上的功夫，但工具的发达和手段的多样却不能替代原创的智慧、精神的分量和心手合一的神奇。但在技术以外，艺术的感召力不时隐含在画面中的那种孜孜以求、忘我的创造冲动和超越个人生命体验的善良之中。或许喜欢艺术是人的本能，但想成为艺术家，却要跨越本能，攀爬到精神、智力和情感搭建的高台之上，这是一条漫长而艰辛的路。这本以苏州大学艺术学院美术系教师作品为主体的画集，以其突出的品质展示了美术系教师的艺术风貌，从中可以窥见从艺术到艺术家的崎岖历程，更可以观照画家们在面对格林伯格所言的学院主义以及"前卫与庸俗"，丹托所言的"哲学对艺术的剥夺""艺术的终结"时的思考和抉择。

 本书收入了艺术学院教师的油画、国画、版画、插画、雕塑、综合材料绘画等不同类型的作品，不仅展示了他们的创作实力，也凸显了他们在各自的类型、方向中的最新探索，其中展现的技术与思想、审美与文化、传统与当代，以及在多种因素叠合、交织中呈现的敏锐、诠释、坚守、批评和建构意识，构成了艺术学院教师艺术创作的鲜活生态。当然，这个艺术生态园不是孤立的，它以多种通道、触角与社会、历史、时代、民族及世界紧密沟通、关联，并表现或折射着社会、时代和世界的潮流与光泽，以及对于作品与展场、空间与时间的确认、优游和穿透。那么，对于读者和研究者来说，这本画集就不仅仅具有审美价值，也具有了文献价值。也就是说，它不仅为读者展现了精神的肌质和丰富的美的视觉形式，也将直接成为一个地区、一个领域、一个时期美术史长廊中不可替代的砖瓦。

 对于有作品收入其中的教师而言，通过这种结集出版的方式，每个人不仅能够获得一种群体意识的提醒和强化，还可以在从容的比较中进一步看清自己的方位和姿态，获得一些矫正的参考、前进的激励、思考的启迪、创变的勇气和攀登的信心。当荷风徐来时，在飘溢的茶香中翻阅此书，或许遐思和灵感便悄悄潜入，幽微的生活意趣和幽夐的生命期许也会在你的眼前静静铺陈。

当然，随着当代文化产业化的推进，出书似乎变得越来越容易。过去那种对"藏诸名山，传之其人"的崇敬渐渐淡薄了。然而，虽花草满地，真正能引人关注、让人走近的必定还是馨香馥郁或生机耀眼的那些。《诗经·大雅·崧高》云："吉甫作诵，其诗孔硕，其风肆好，以赠申伯。"用"其风肆好"作为画集的名称，不仅表明其所承载的内容的美以及美美与共，也表明这个艺术集体的"和"以及和而不同。

培根说"没有学问史，世界史就如同没有眼睛的波吕斐摩斯的雕像"，而没有艺术史，世界史这座雕像即使有了眼睛，也缺少光韵。那么，这本画册无疑就是历史和生活中的一首曲、一道光。

<p style="text-align:right">苏州大学艺术学院教授 李丛芹</p>
<p style="text-align:right">2018 年 6 月 6 日</p>

目录

巴甫洛作品 /2
蔡伟虹作品 /8
陈道义作品 /14
陈　铮作品 /20
戴家峰作品 /26
丁　澄作品 /32
方　健作品 /38
黄　晖作品 /44
姜竹松作品 /50
蒋辉煌作品 /56
李丛芹作品 /62
李梦恬作品 /68

梁君午作品 /74
刘昌明作品 /80
刘玉龙作品 /86
马　路作品 /92
潘潇漾作品 /98
钱　流作品 /104
沈建国作品 /110
王　峥作品 /116
王　鹭作品 /122
王　果作品 /128
王　璐作品 /134
王　恒作品 /140

吴晓兵作品 /146
吴莹莹作品 /152
侬林娜作品 /158
袁　牧作品 /164
庾武锋作品 /170
张天星作品 /176
张骅骊作品 /182
张　永作品 /188
张三军作品 /194
张　婷作品 /200
张利锋作品 /206
后记 / 戴家峰 /213

作品图版

巴甫洛 /Bolgaryn Pavlo

2007—2011 年，本科就读于乌克兰国立美术与建筑艺术大学。

2011—2013 年，硕士就读于乌克兰国立美术与建筑艺术大学。

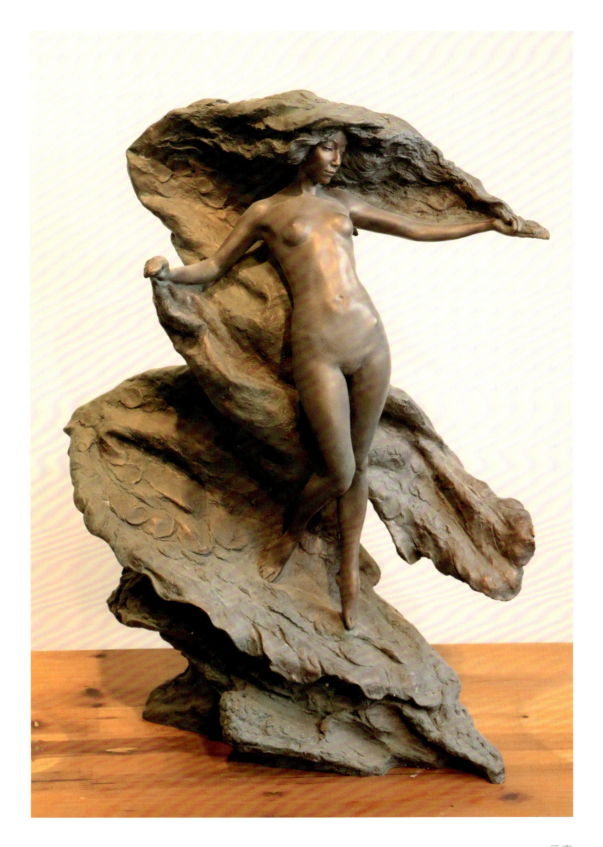

元素
玻璃钢 62cm×41cm×23cm 2016 年

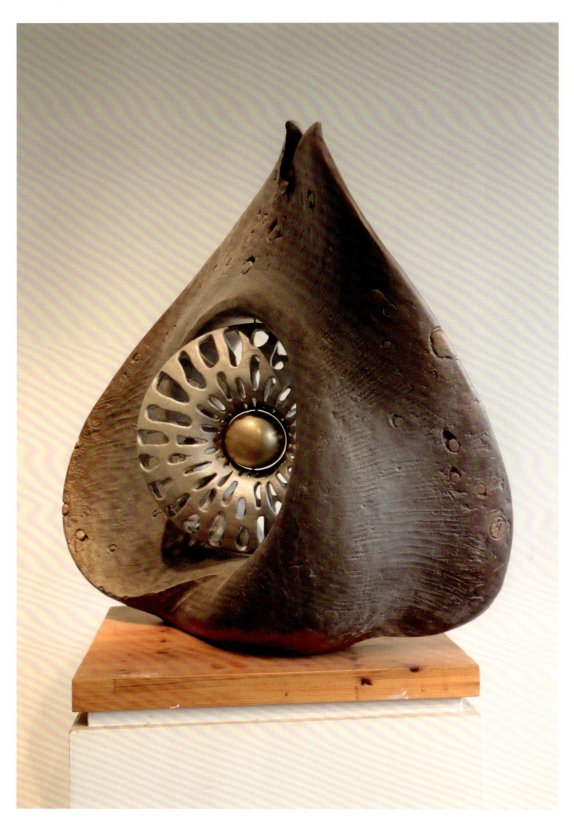

浓度
玻璃钢 60cm×62cm×21cm 2018 年

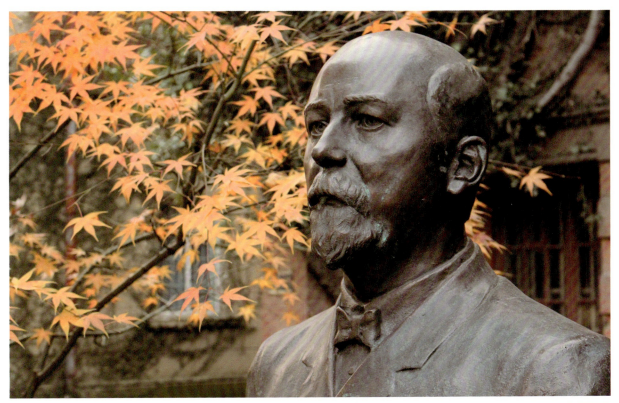

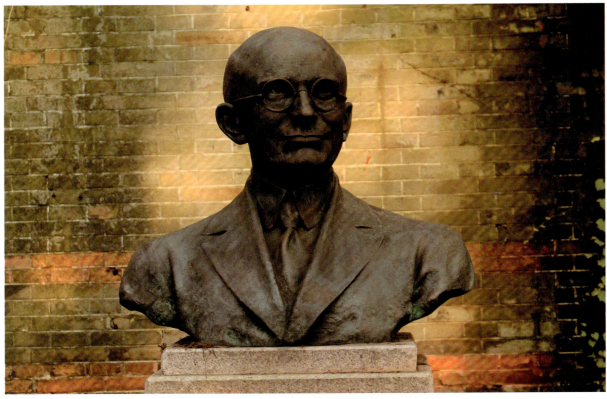

孙乐文像　　　　　　　　　　　　　　　　　　文乃史像
铜　73cm×72cm×38cm　2014年　　　铜　75cm×78cm×40cm　2014年

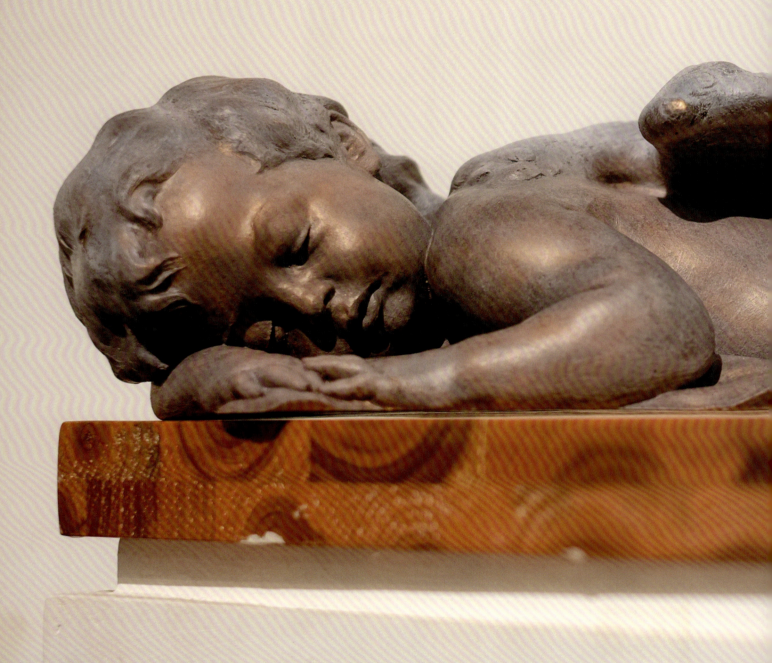

沉睡的天使
玻璃钢 40cm×10cm×12cm 2014 年

蔡伟虹 / Cai Weihong

1963年出生于苏州。
1979—1982年，就读于苏州工艺美术学校（雕塑专业）。
1982—1987年，就职于苏州广告公司。
1987—1991年，就读于中国美术学院（油画专业）。
1991年至今，就职于苏州大学艺术学院。

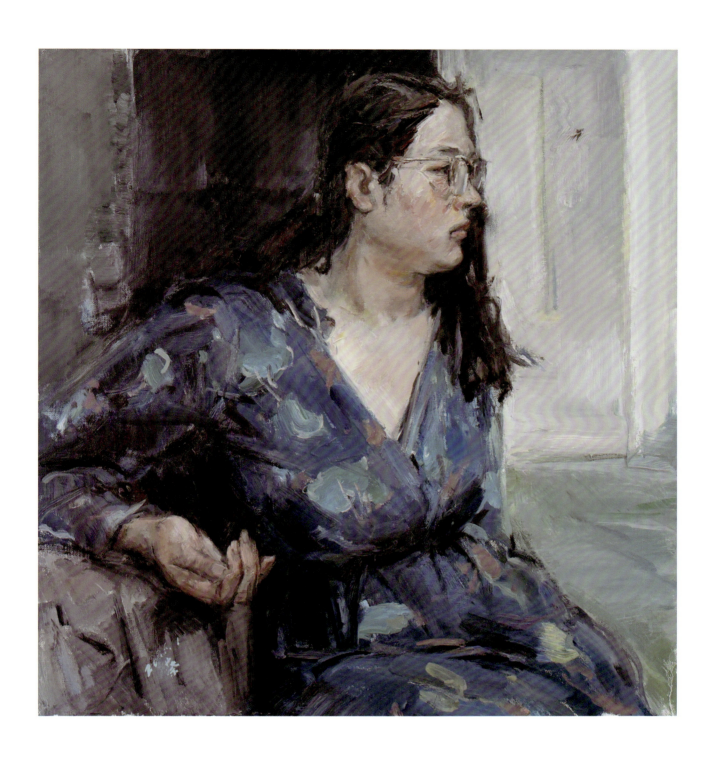

肖像
布面油画 80cm×65cm 2016 年

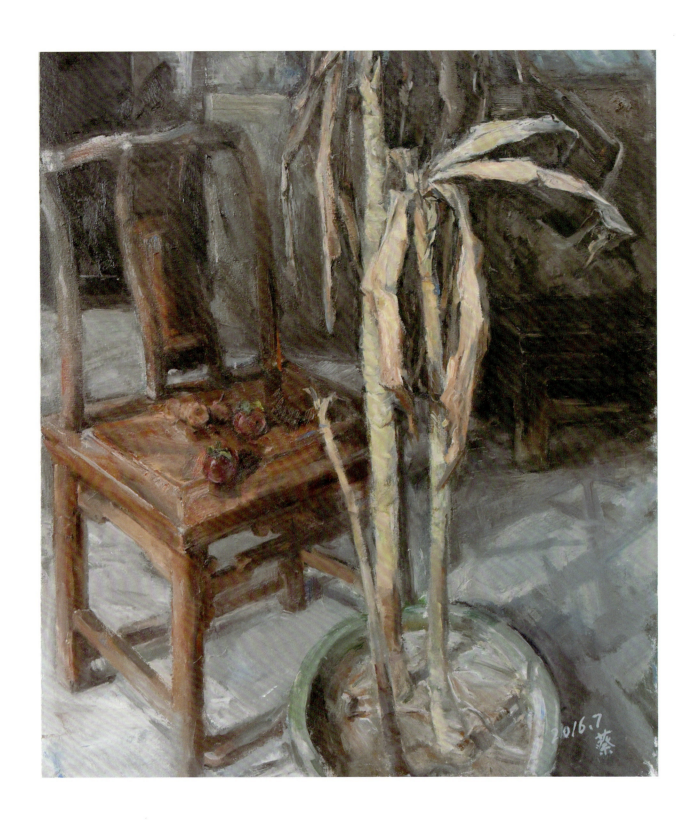

画室一角
布面油画 90cm×75cm 2016 年

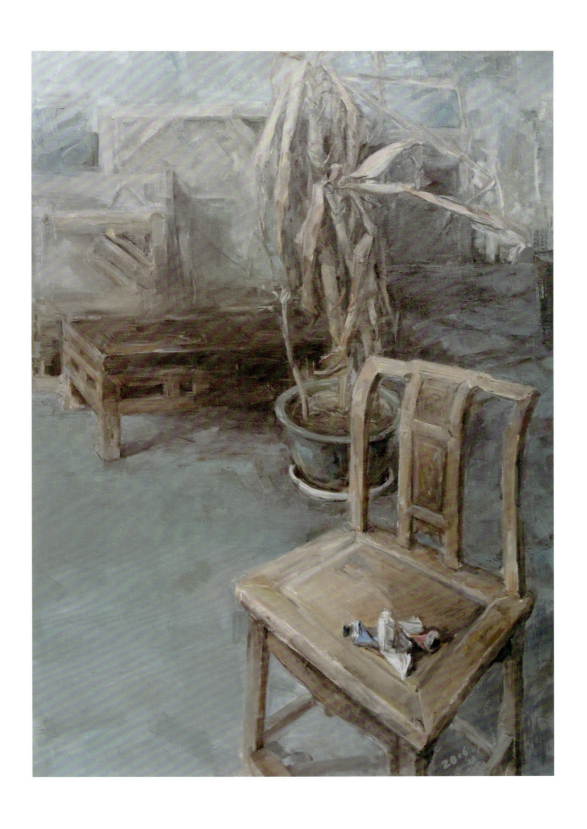

画室一角
布面油画 120cm×95cm 2016 年

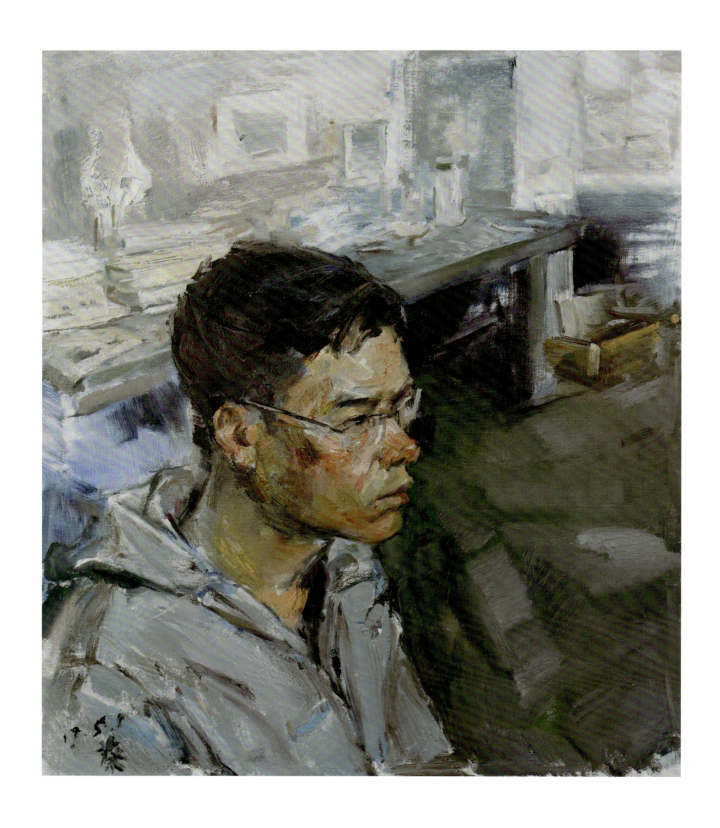

肖像
布面油画 80cm×60cm 2017年

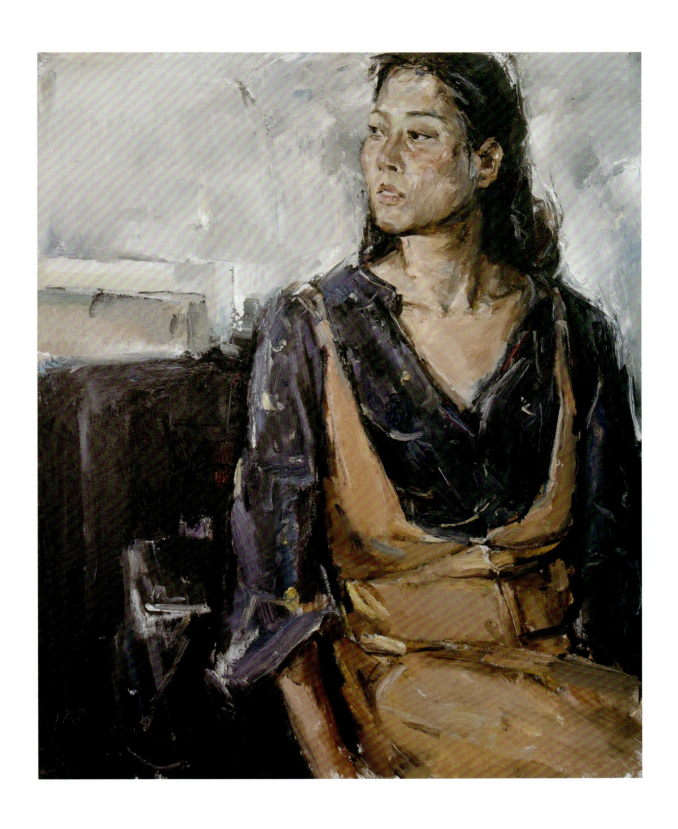

肖像
布面油画 80cm×60cm 2017年

陈道义 /Chen Daoyi

字弘远，安徽繁昌人。西南师范大学美术学硕士（书法篆刻），苏州大学文学博士（书法史）。现为苏州大学艺术学院教授、硕士研究生导师、书法篆刻中心负责人，中国书法家协会会员。西泠印社社员，曾任苏州市书法家协会副主席兼学术委员会主任、东吴印社社长（2004—2014）。

作品参加"首届'兰亭奖'中国书法篆刻展""第八届全国展""首届全国青年展"等重大展览二十几次，获"西泠印社首届国际艺术节——中国印大展"精品奖（单项最高奖）。2011年1月在台北市举办"墨缘石语：陈道义书法篆刻作品展"。

2005年6月，被评为苏州市首届中青年"十佳"书法家。

2008年6月，被认定为苏州市非物质文化遗产（篆刻）代表性传承人。

吟梅添得詩多少看菊何論酒有無

吟梅帖得詩多少

看菊何論酒有無

應中國夢江蘇省高校教師書法展之徵 甲午七月弘書

篆书 "吟梅 看菊" 联
宣纸 138cm×34cm×2 2014年

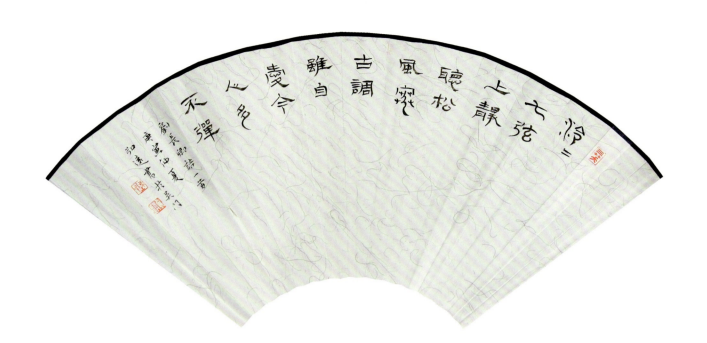

隶书《刘长卿诗》
宣纸扇面 36cm×18cm 2010年

丙申初冬鄒魯訪碑有感

弘遠

風馳高鐵到山東
踏雪訪碑興致濃
廿五年前曾有約
而今華髮又追蹤
宗秦法漢雄心在
刻石雕蟲古意同
更喜門生思物外
後來居上畫畫中

二千零十六年十二月於吳門

小楷自作詩
卡纸 20cm×12cm 2016 年

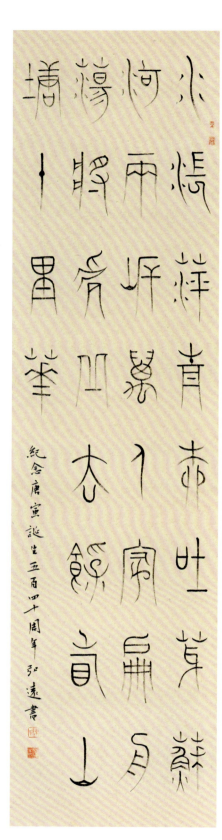

篆书《李根源诗》
宣纸立轴 138cm×45cm 2010 年

篆刻 "万木草堂"
青田石 2.2cm×2.2cm 2016 年

篆刻 "刘少龙"
寿山石 3cm×3cm 2011 年

篆刻 "醉蕉山房"（附边款）
寿山石 3cm×3cm 2015 年

篆刻 "江南留春"（附边款）
青田石 2.2cm×2.2cm 2015 年

陈铮 /Chen Zheng

1974 年出生于江苏南京。复旦大学文史研究院中国史博士后,南京艺术学院美术学院美术学博士,苏州大学艺术学院副教授。

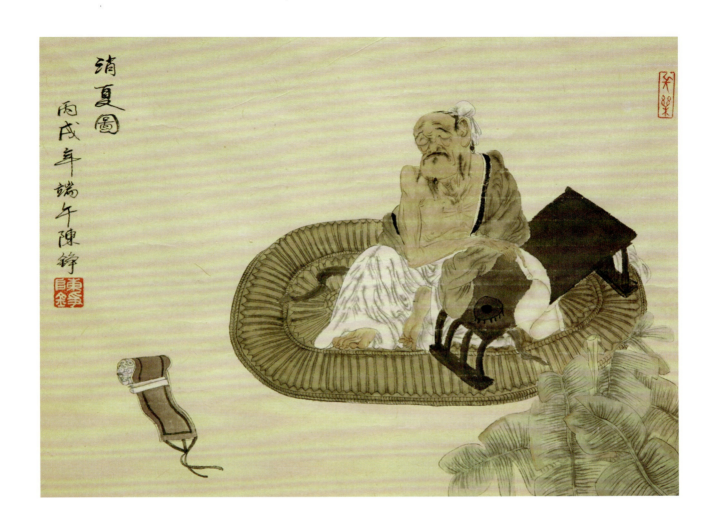

消夏图
纸本设色 33cm×40cm 2006年

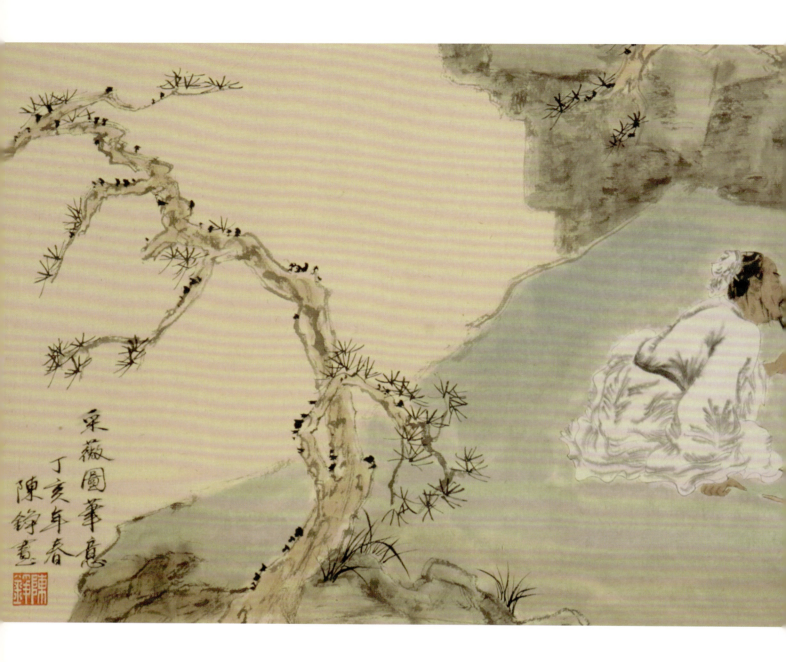

采薇图
纸本设色 33cm×99cm 2007年

从来佳茗似佳人
纸本设色 33cm×99cm 2007年

玉川煮茶图
纸本设色 33cm×99cm 2007年

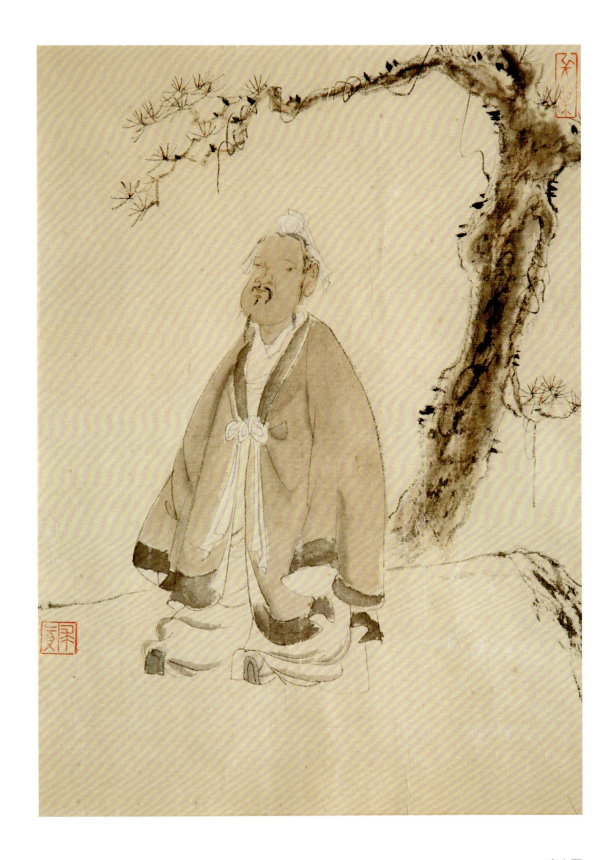

高士图

纸本设色 40cm×33cm 2006年

戴家峰 /Dai Jiafeng

1963年出生于江苏宝应，1989年毕业于华东师范大学，现任教于苏州大学艺术学院。苏州大学艺术学院美术系主任，中国美术家协会会员，2016年台湾艺术大学美术学院美术系访问学者。

2014年，在苏州大学艺术学院举办"图像记忆"戴家峰油画作品展；2015年，在苏州忆桥画廊举办"山静日长"戴家峰油画作品展；2016年，在苏州衡艺空间举办"千途万境 旨在归真"戴家峰油画作品展；2016年，在台湾艺术大学大观艺廊举办"印记·台湾"戴家峰油画作品展。．

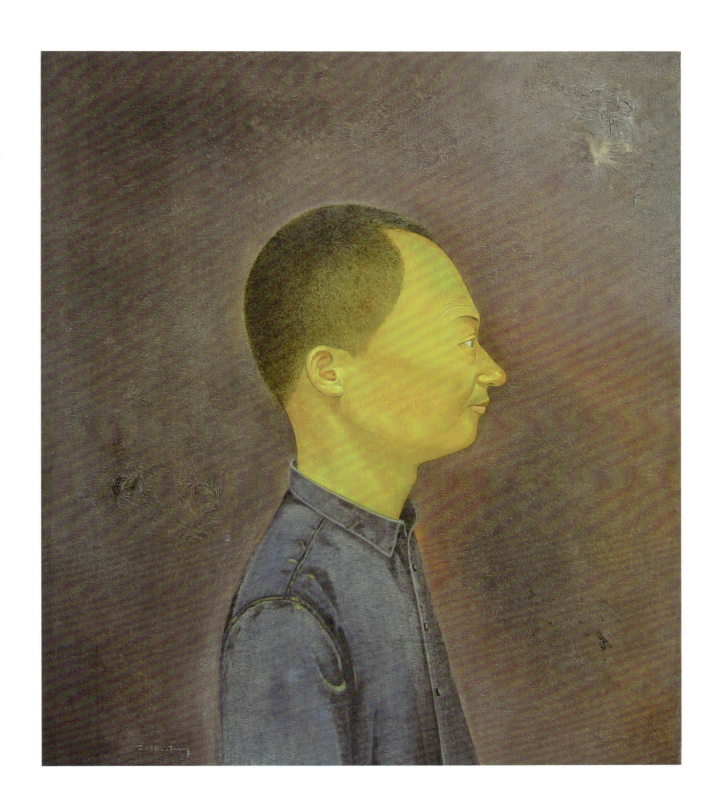

2016 自画像之二
布面油画 53cm×45cm 2016 年

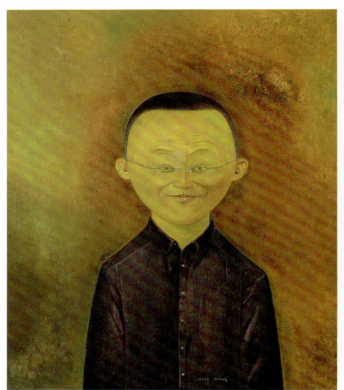
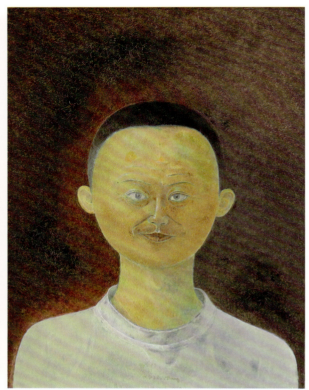

2016 自画像之三
布面油画 53cm×45cm 2016 年

2016 自画像之一
布面油画 53cm×45cm 2016 年

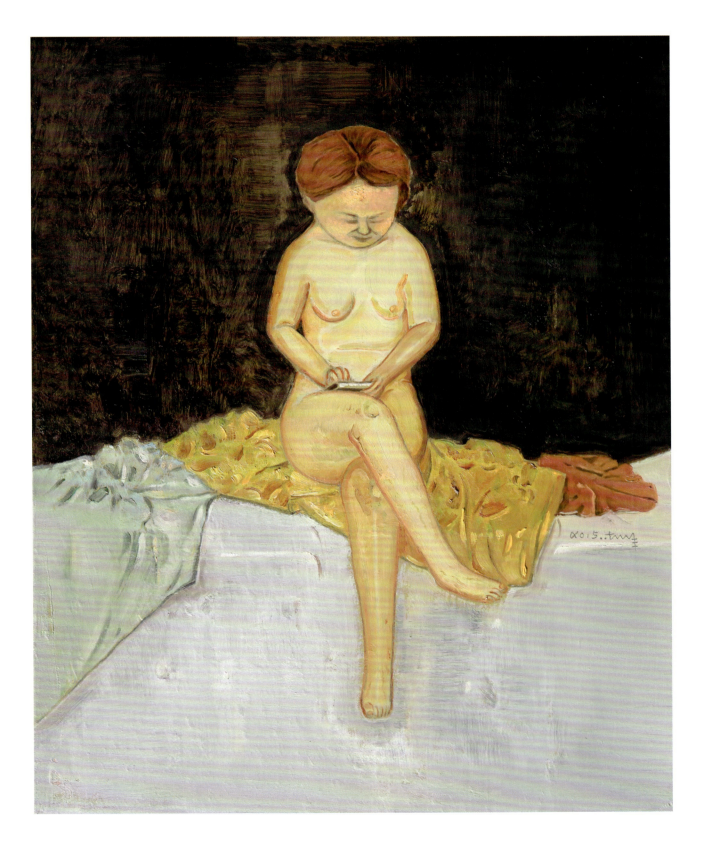

2015 人体五号
布面油画 50cm×40cm 2015 年

2014 人体五号
布面油画 81cm×100cm 2014年

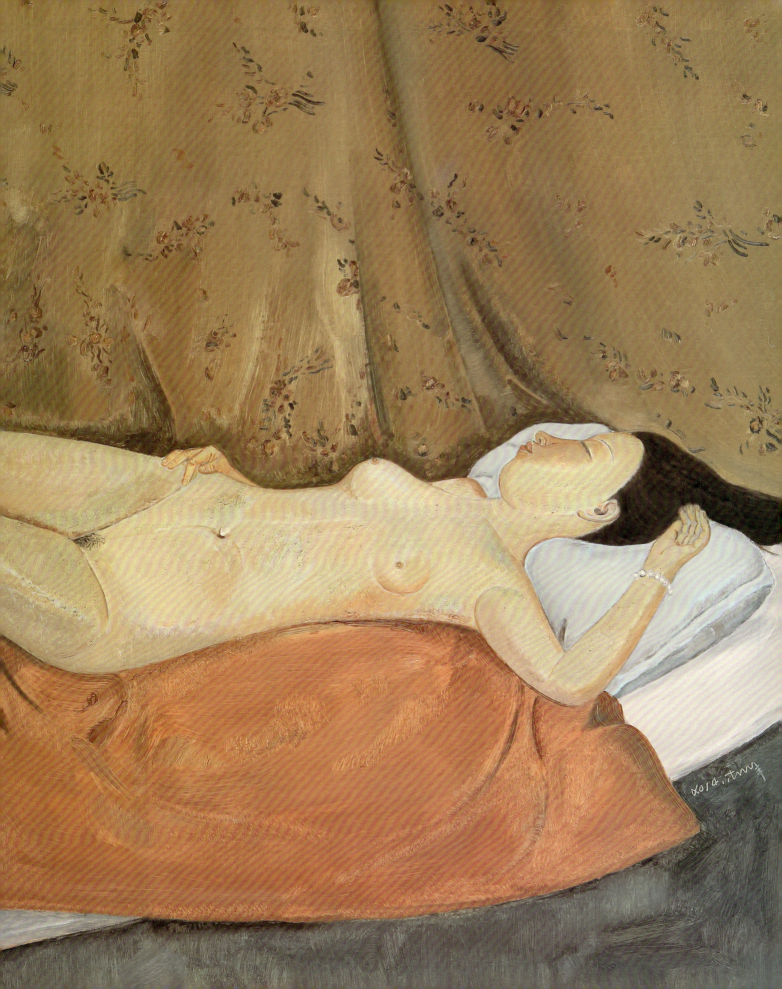

丁澄 /Ding Cheng

1987 年出生于江苏苏州。
2011 年，本科毕业于中国美术学院油画系。
2017 年，硕士毕业于柏林艺术大学美术学系。

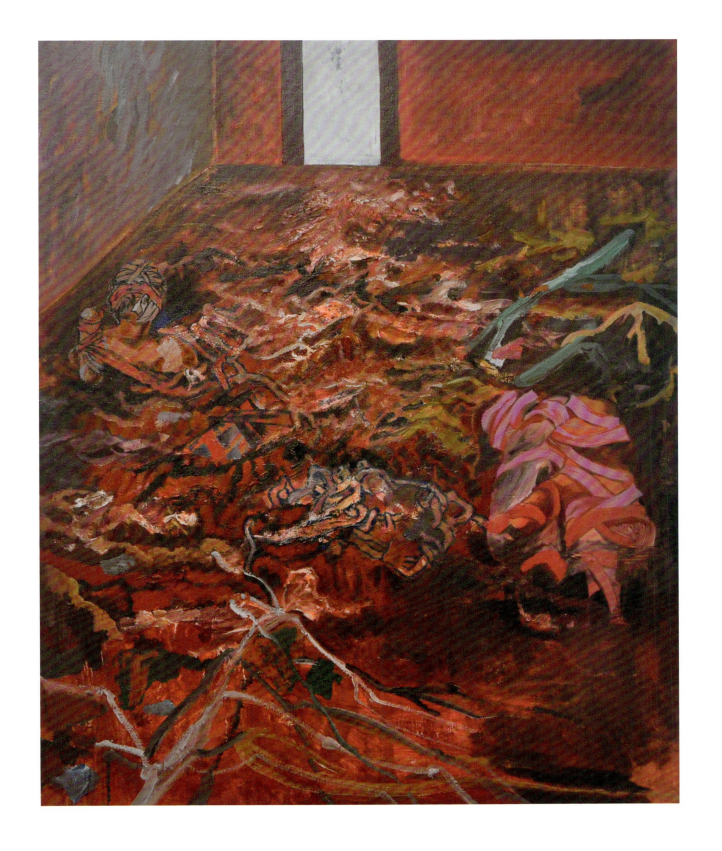

工作室之四
布面油画 40cm×50cm 2016年

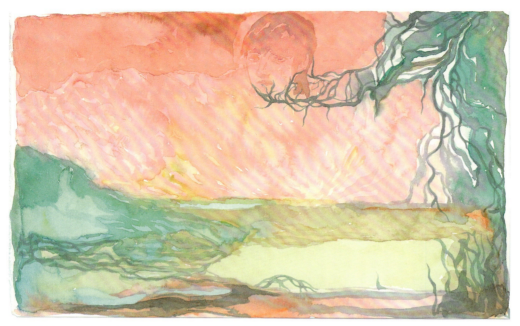

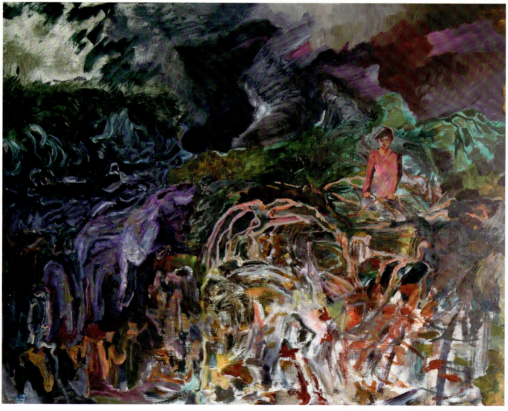

无题
纸本水彩 18.5cm×28.5cm 2017 年

无题
布面油画 100cm×120cm 2016 年

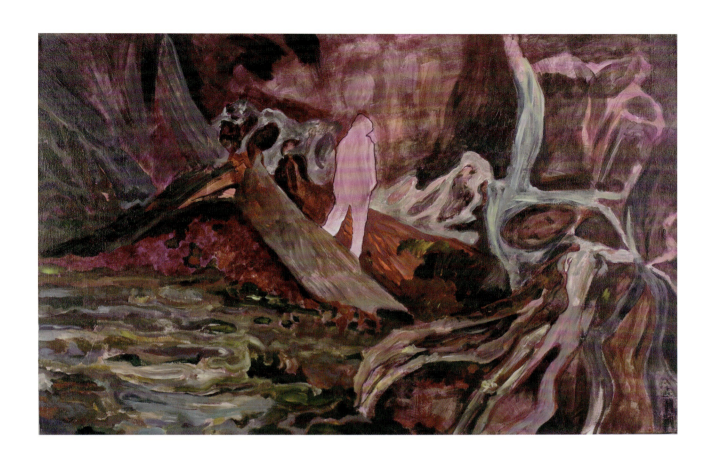

时不知
布面丙烯 45cm×70cm 2017 年

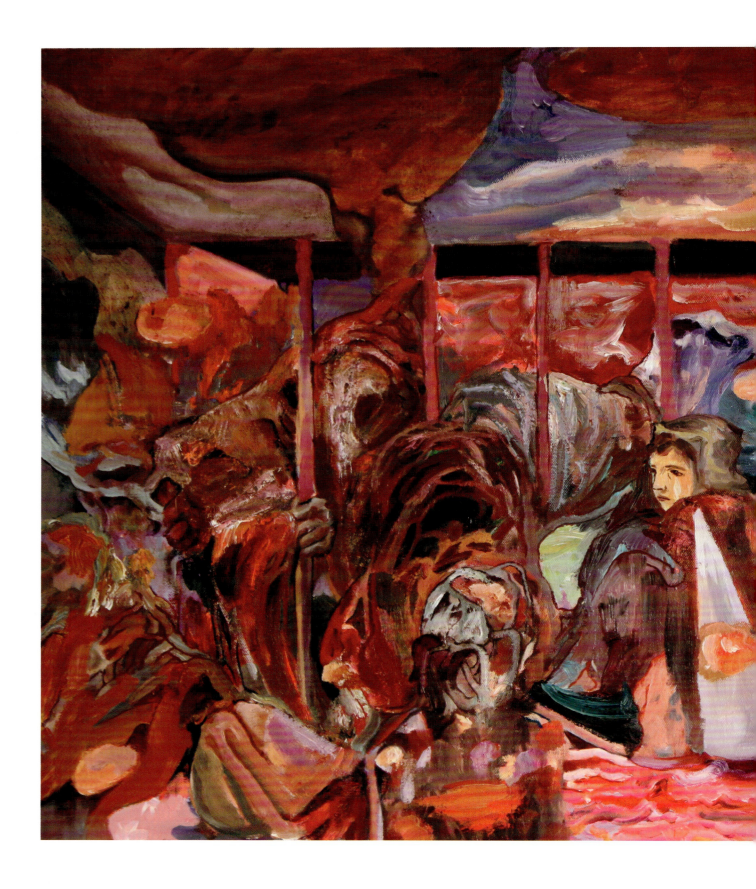

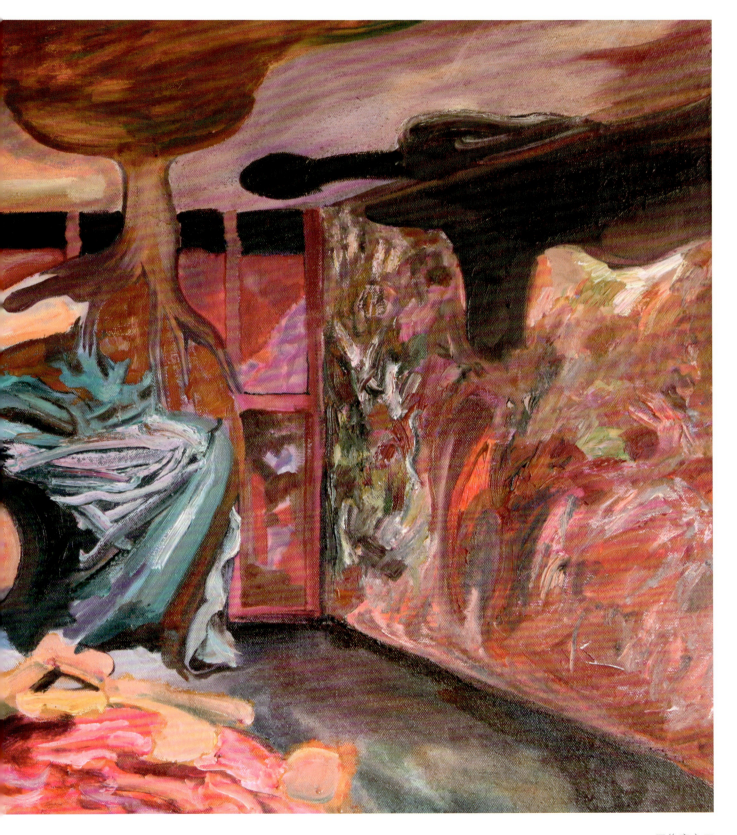

工作室之二
布面油画 70cm×120cm 2016 年

方健 / Fang Jian

1973年出生于江苏南京，上海市人。1996年毕业于南京艺术学院设计系装饰艺术设计专业。江苏省美术家协会会员。作品曾入选第八届全国美展，获第十届全国美展优秀奖，江苏省首届雕塑展优秀奖。现为苏州大学艺术学院美术系副教授，硕士研究生导师。

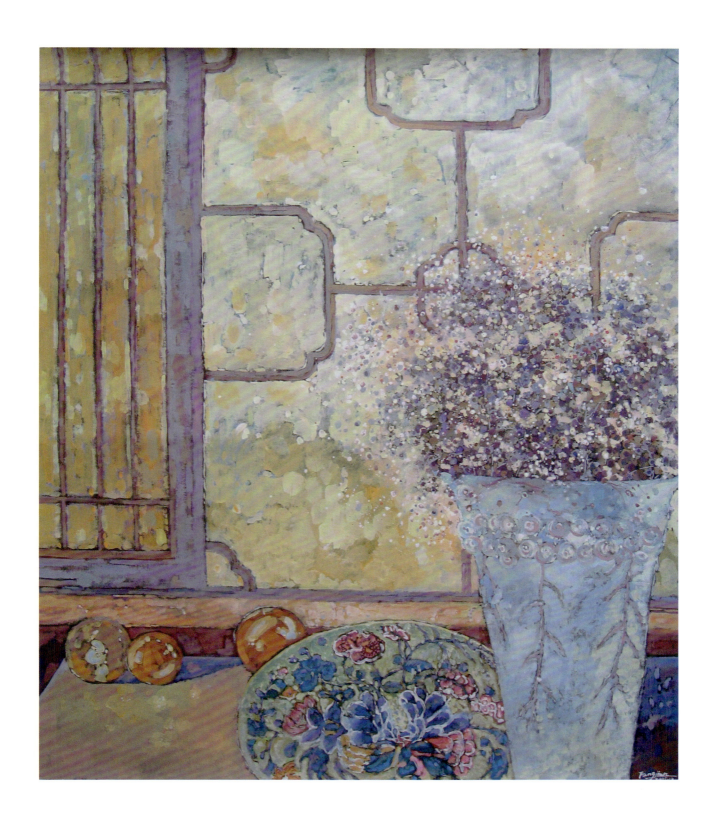

窗前的静物
纸本彩墨 80cm×60cm 2014 年

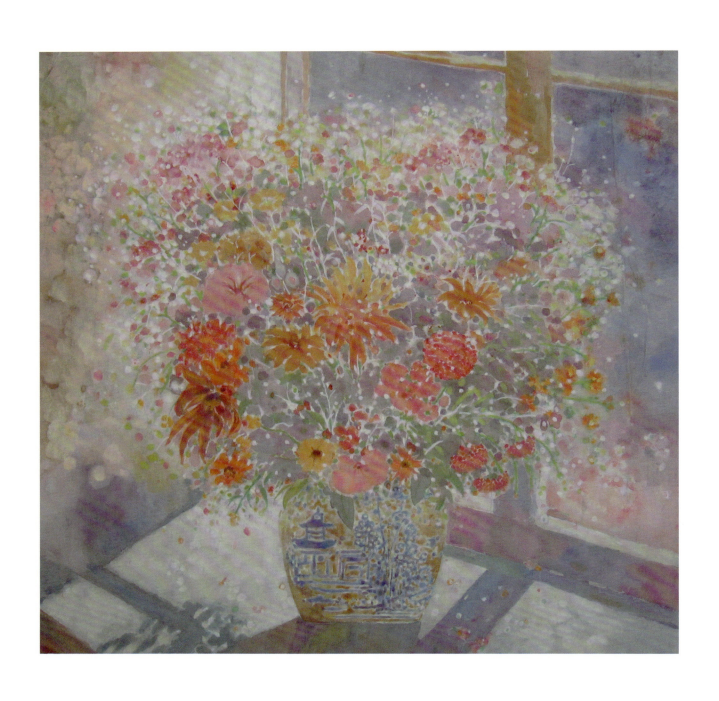

窗前瓶花
纸本彩墨 70cm×70cm 2011年

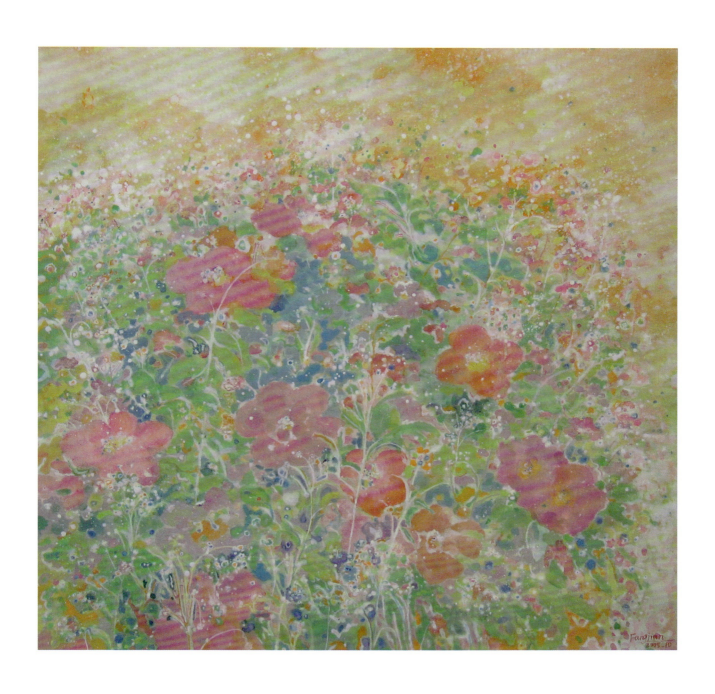

花丛之 NO.25
纸本彩墨 50cm×50cm 2005 年

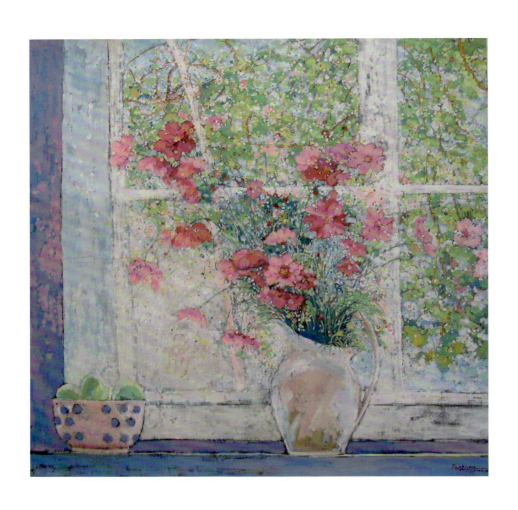

瓶花 NO.6
纸本彩墨 90cm×90cm 2006年

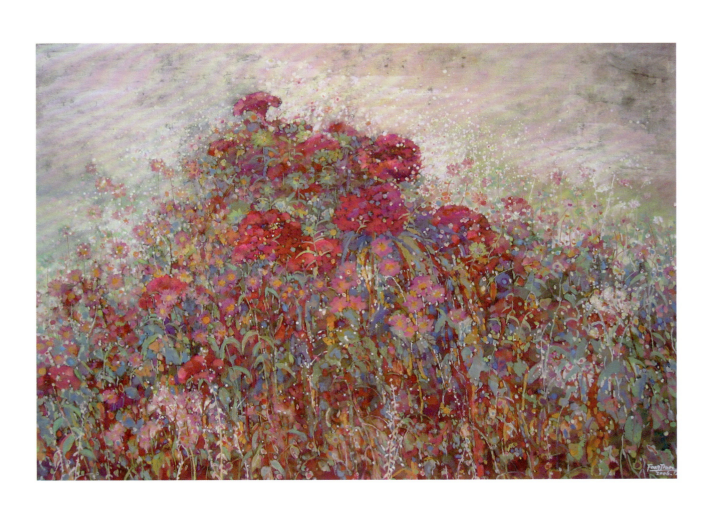

花丛之 NO.26
纸本彩墨 60cm×90cm 2006 年

黄晖 / Huang Hui

1955年12月出生于湖北英山。
1978年毕业于湖北艺术学院美术系油画专业。
1989年进修于中央工艺美术学院染织系，学习服装设计。
曾任教于苏州大学艺术学院，现已退休。
中国美术家协会会员、国家一级美术师。

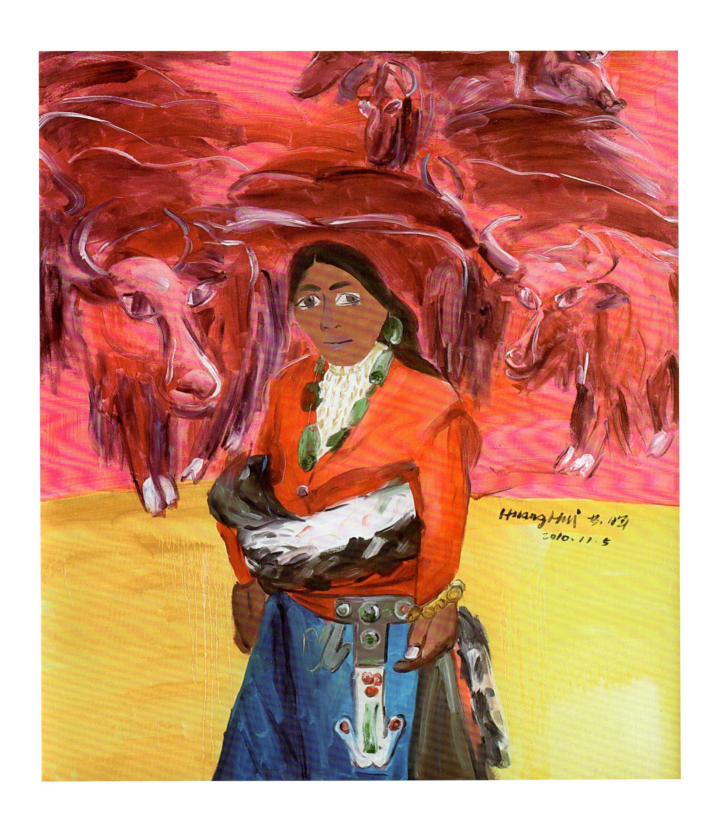

西藏的女人 1
布面油画 100cm×85cm 2010年

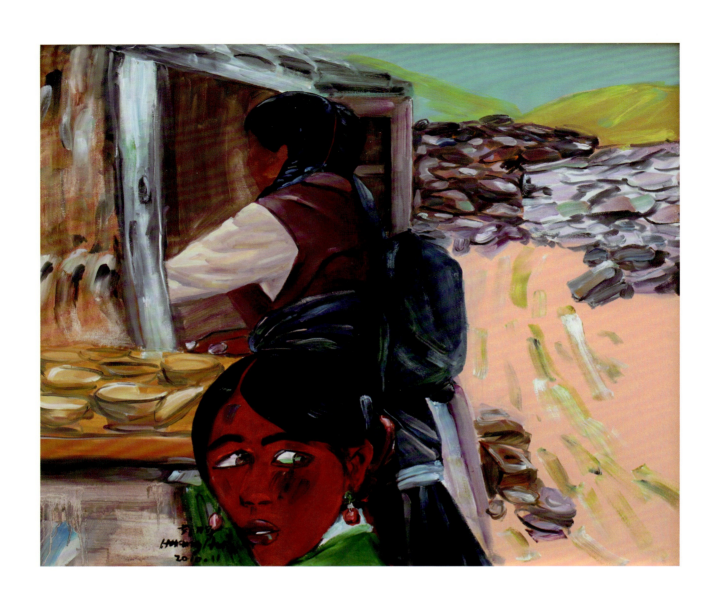

西藏的女人 5
布面油画 100cm×85cm 2010 年

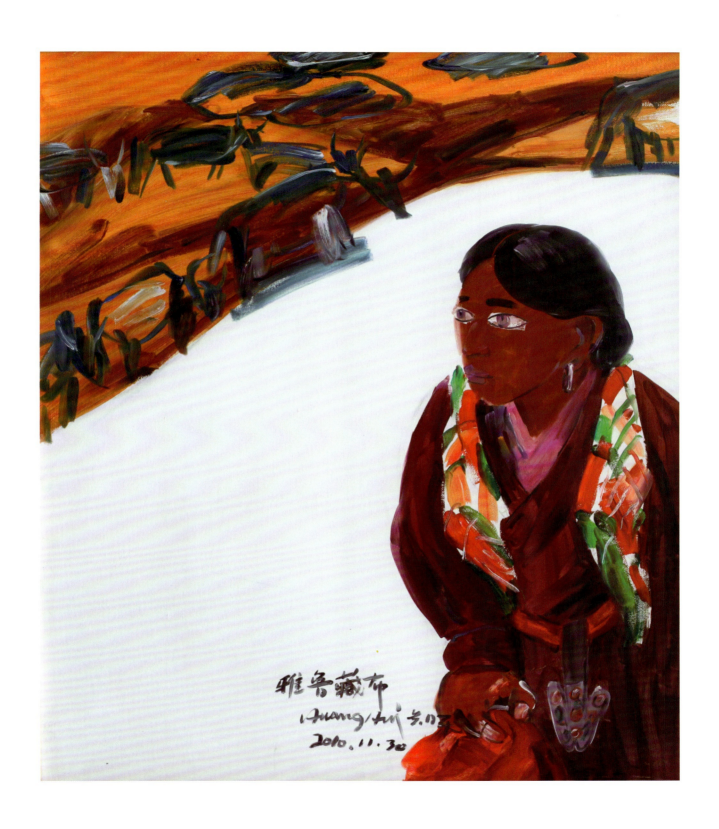

西藏的女人 2
布面油画 100cm×85cm 2010 年

西藏的女人 3
布面油画 85cm×100cm 2010 年

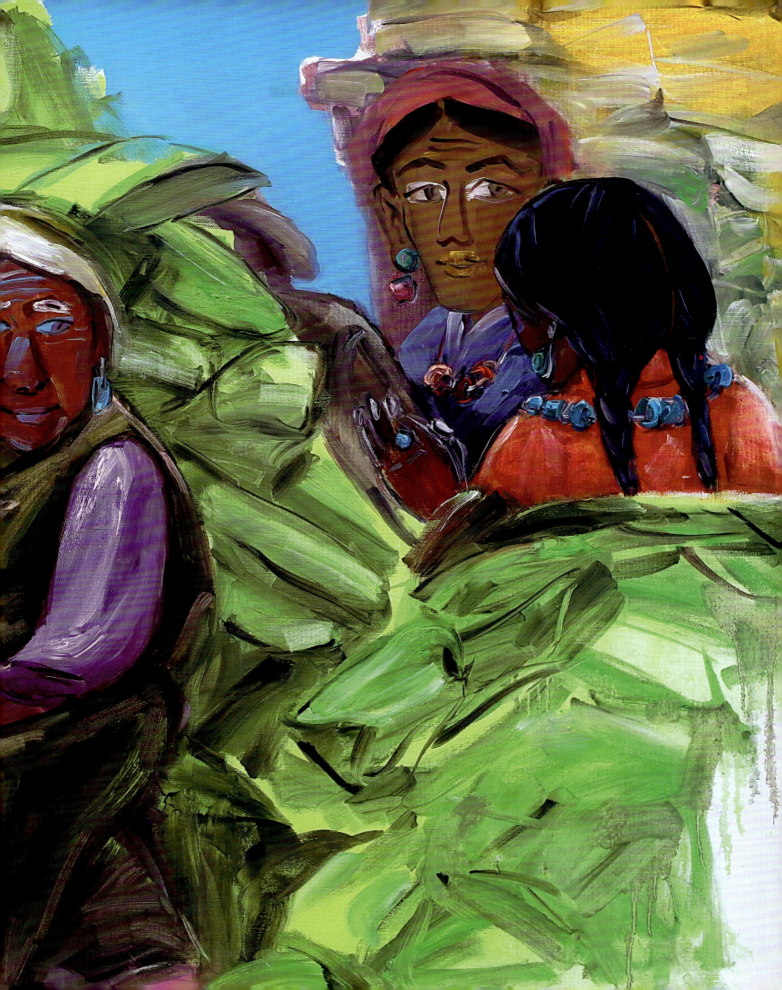

姜竹松 / Jiang Zhusong

1986年毕业于苏州丝绸工学院工艺美术系。现为苏州大学艺术学院院长。教授，硕士生导师。全国艺术专业学位研究生教育指导委员会委员，中国美术家协会会员，江苏省美术家协会水彩艺委会委员，苏州市美术家协会副主席。多年来从事艺术创作及理论研究。曾有作品多次参加国内外艺术展览并获奖，多次举办个人作品展览，多件作品被收藏。出版有《图形设计》《花语汇——姜竹松水彩画作品集》等著作，发表《论视觉传播中形象肖似符号的修辞与意义》等学术论文数十篇，主要作品有《财富》《生态景象》及苏州独墅湖科教区大型地标性城市景观雕塑《升华》，苏州轨道交通二号线全线车站公共艺术项目等。

1999年，作品"生态景象"入选第九届全国美术作品展；2014年，作品"石非石系列"入选在莫斯科举办的2014中俄水墨中国艺术展；2017年，在苏州举办"悠然匆匆——姜竹松水彩画作品展"。

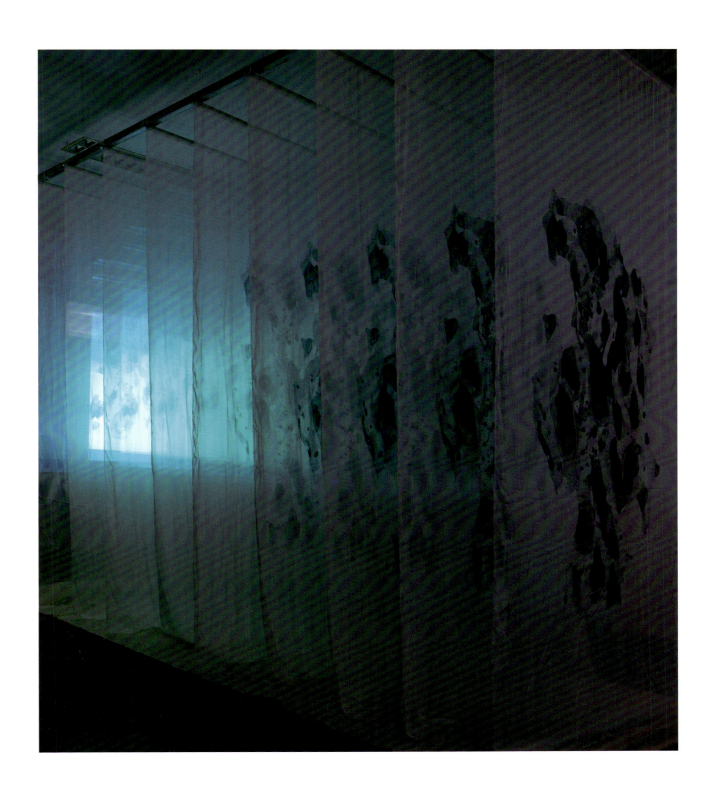

印
综合材料 300cm×140cm×700cm 2017年

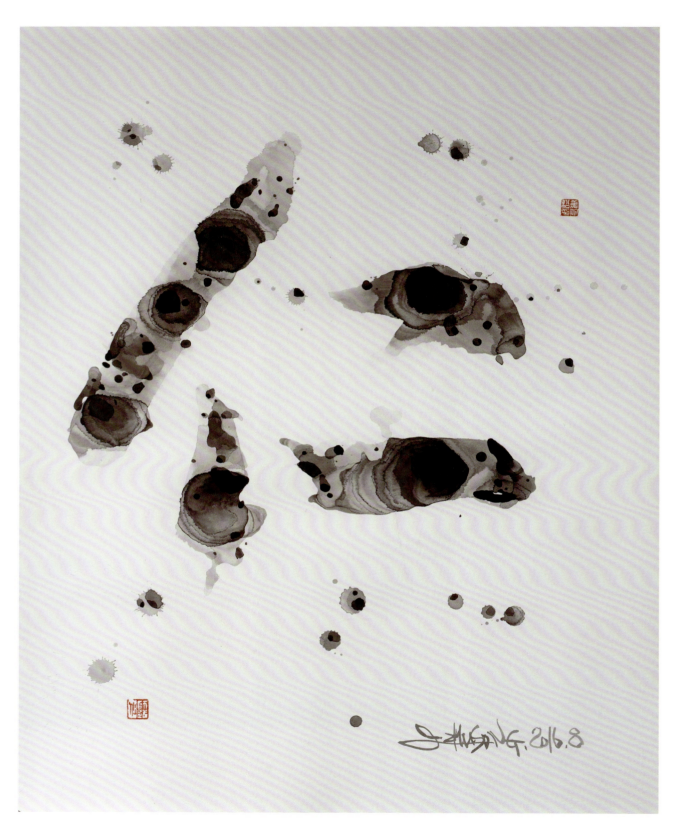

文字系列之仁
纸本水墨 70cm×60cm 2016 年

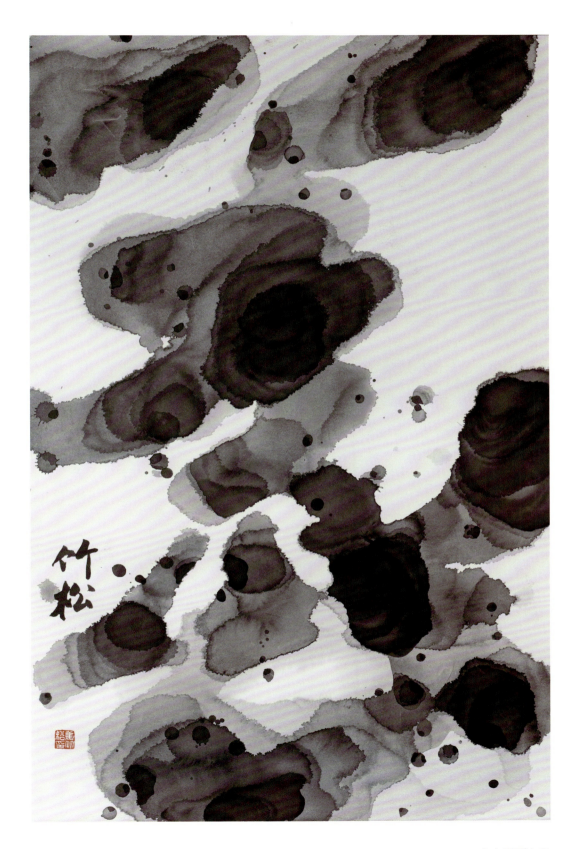

文字系列之义
纸本水墨 70cm×60cm 2016 年

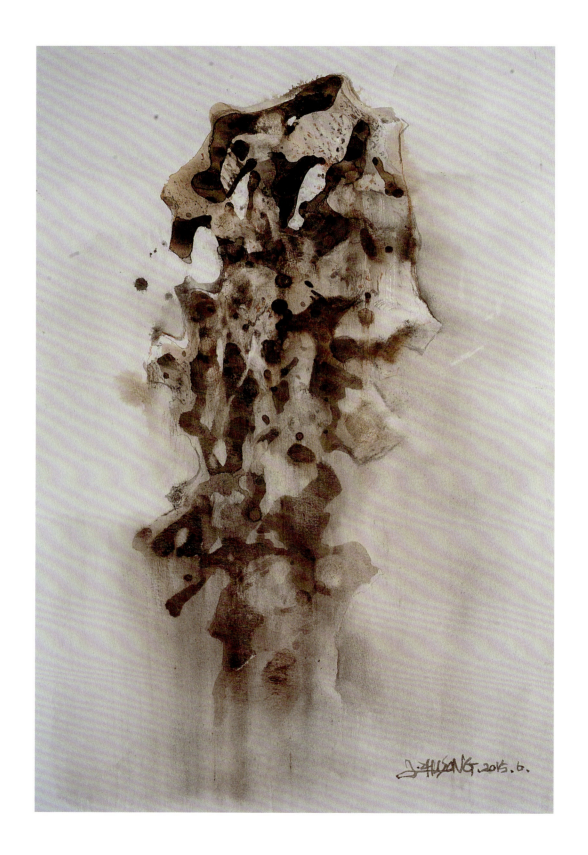

石系列之一
纸本水墨 54cm×39cm 2015年

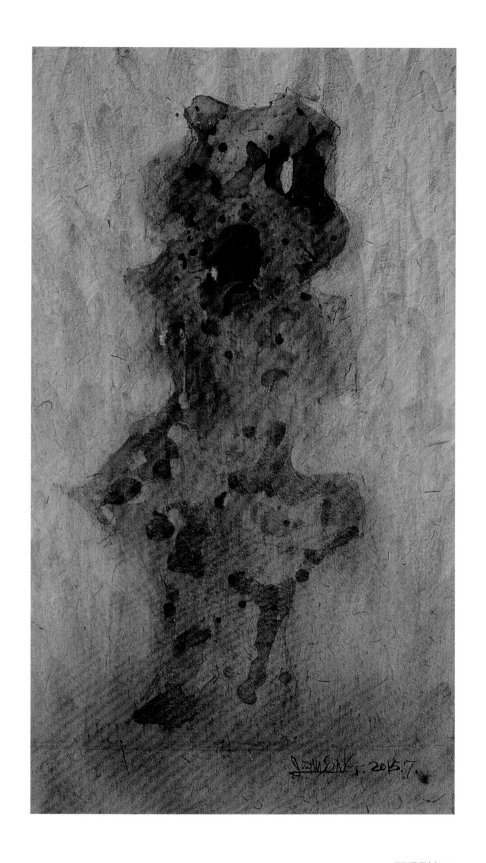

石系列之二
纸本水墨 50cm×25cm 2015年

蒋辉煌 /Jiang Huihuang

2008年毕业于中国美术学院陶瓷艺术专业。2012年获艺术硕士学位。现任教于苏州大学艺术学院。

2008年获第二届新秀陶艺家作品双年展优秀奖；2014年获江苏省紫金奖文化创意大赛紫金设计奖银奖、陶艺专项银奖；2015年获第二届江苏省紫金奖文化创意大赛陶艺专项优秀奖。

2018年作品参加在广州美术学院大学城美术馆举办的第三届广东当代陶瓷艺术大展；2017年作品入选在山东省博物馆举办的"界·尚——第三届中国当代陶艺实验作品邀请展"；2016年作品参加在中国美术馆举办的第二届中国当代陶瓷艺术大展。2010年作品参加在广东美术馆举办的"一千零一个杯子"世界陶艺巡展。

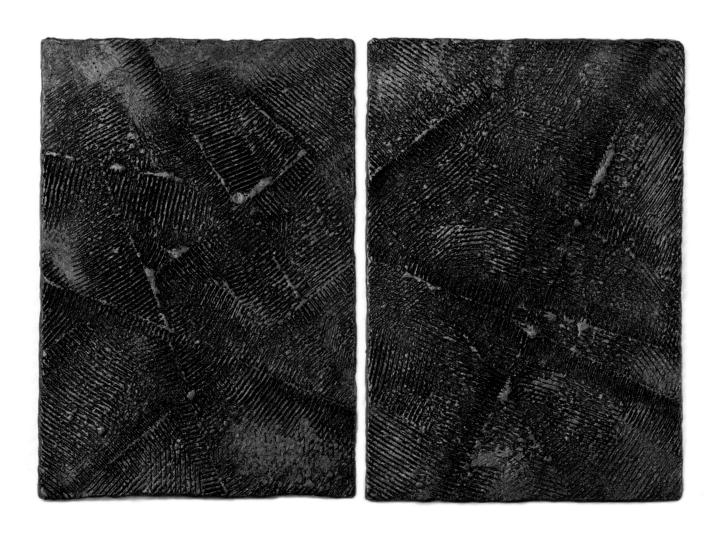

印痕·远去的记忆 2
陶 68cm×55cm×1.5cm 2017 年

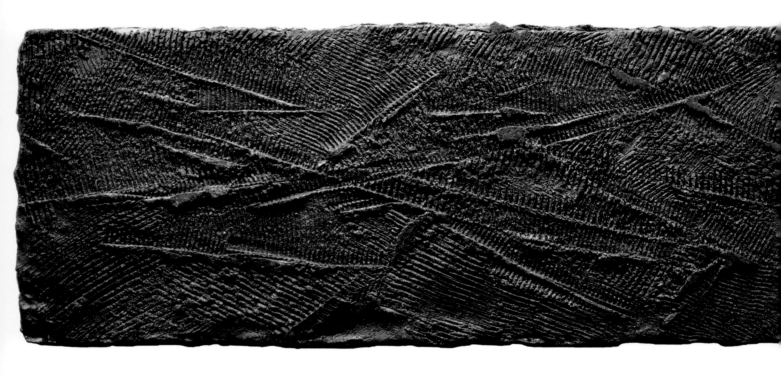

印痕·记忆 5
陶 144cm×31cm×1.5cm 2015 年

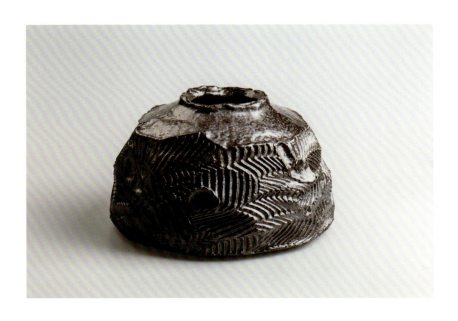

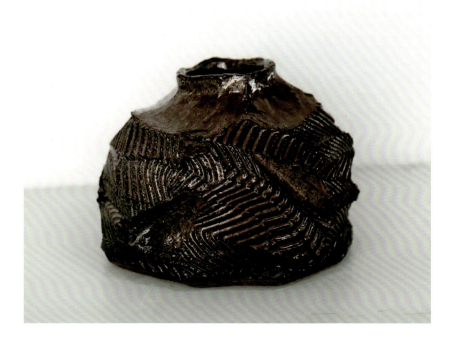

印痕・切割的形式 5　　　　印痕・切割的形式 1
陶　45cm×45cm×28cm　2016 年　　陶　34cm×34cm×28cm　2015 年

印痕·远去的记忆 3
陶 166cm×55cm×1.5cm 2015 年

李丛芹 /Li Congqin

安徽宿州人，1968年生。中国艺术研究院博士，清华大学博士后。曾任兰州大学教授、艺术学院副院长、美术与设计研究所所长，现为苏州大学艺术学院教授。出版专著五部，发表学术论文三十多篇。油画作品多次参加国内外展览并有获奖，出版有《李丛芹画集》。

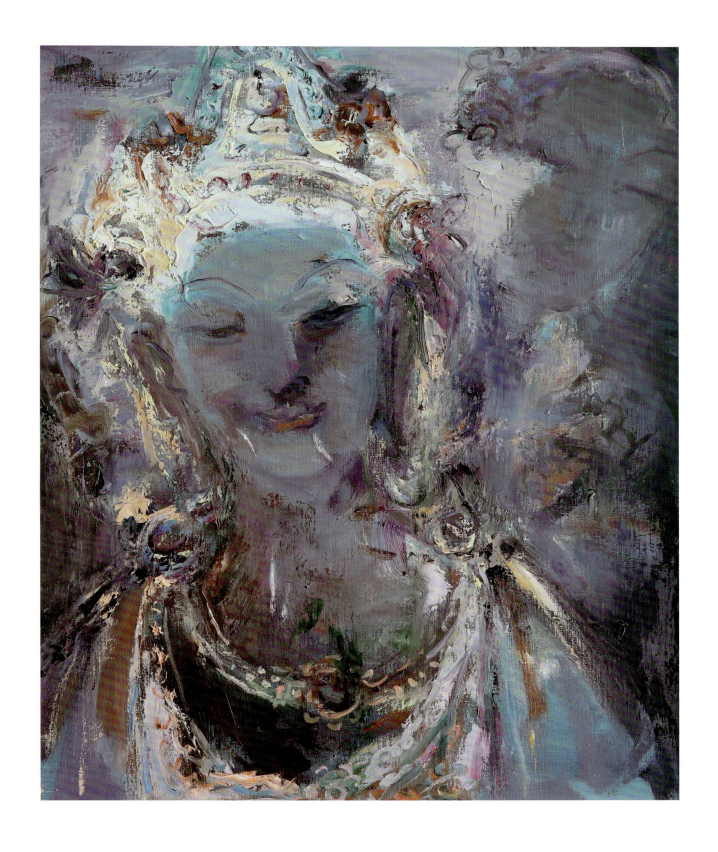

敦煌印象之三
布面油画 50cm×40cm 2016 年

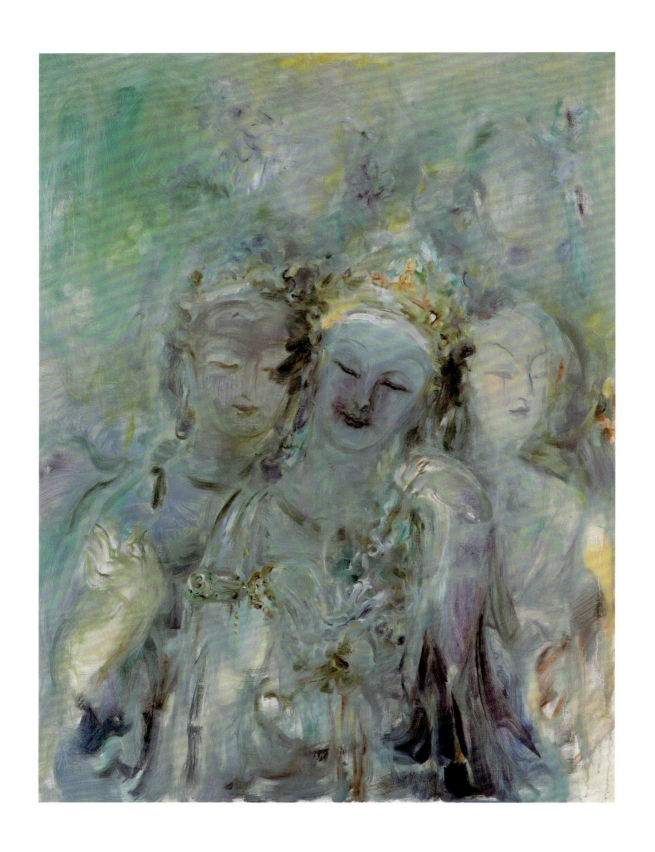

莲界一
布面油画 110cm×80cm 2017年

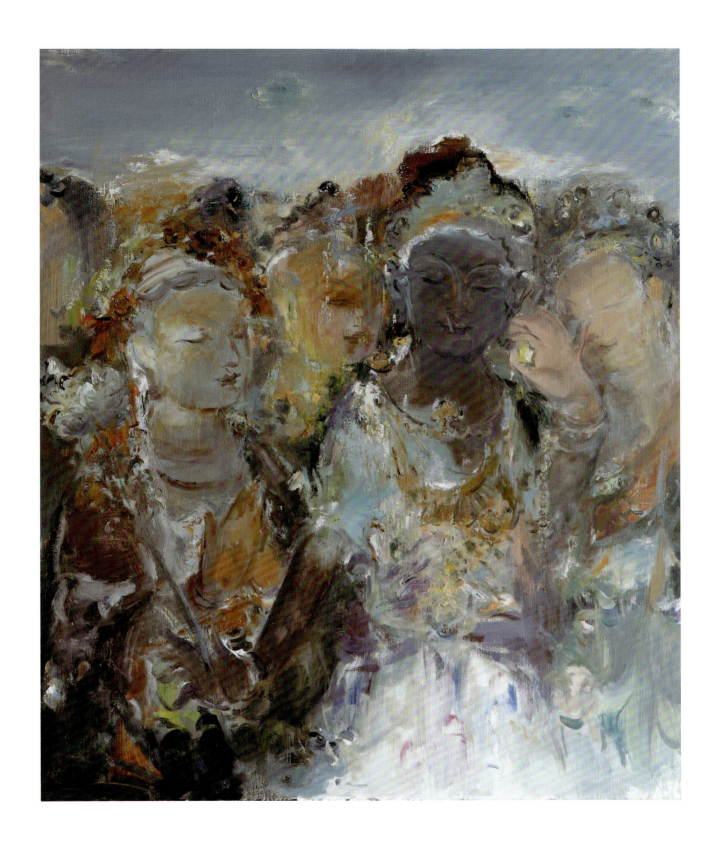

莲界二
布面油画 120cm×100cm 2017年

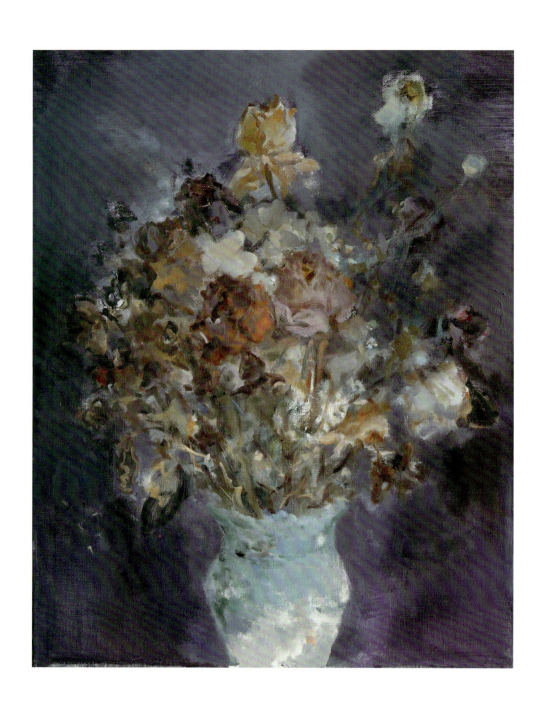

干花系列之一
布面油画 70cm×60cm 2017 年

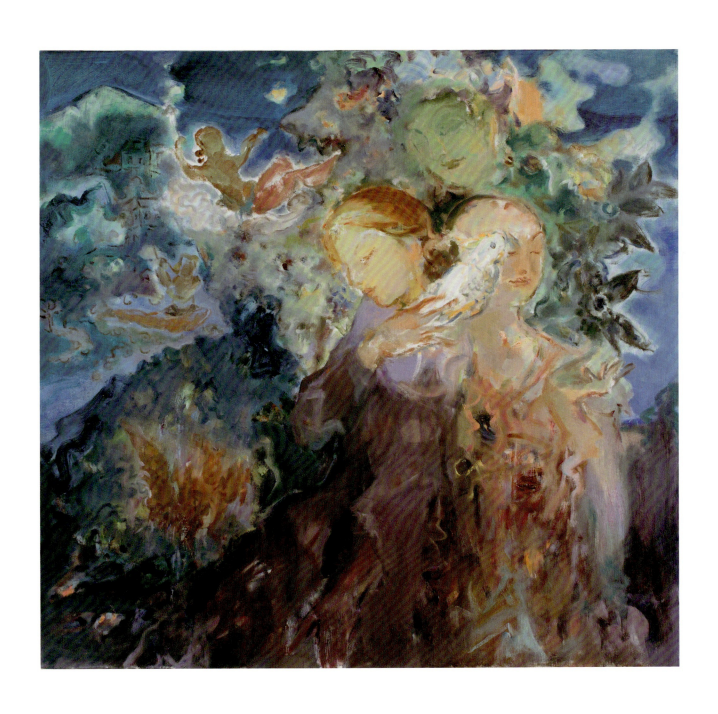

如是
布面油画 120cm×110cm 2017 年

李梦恬 /Li Mengtian

1987年出生于新疆乌鲁木齐。
2003—2007年,就读于中央美术学院附中。
2007—2011年,本科就读于中央美术学院中国画学院。
2011—2014年,硕士就读于清华大学美术学院绘画系,师从刘临教授。
2014年至今,任教于苏州大学艺术学院美术系。

梦然
纸本设色 300cm×180cm 2014 年

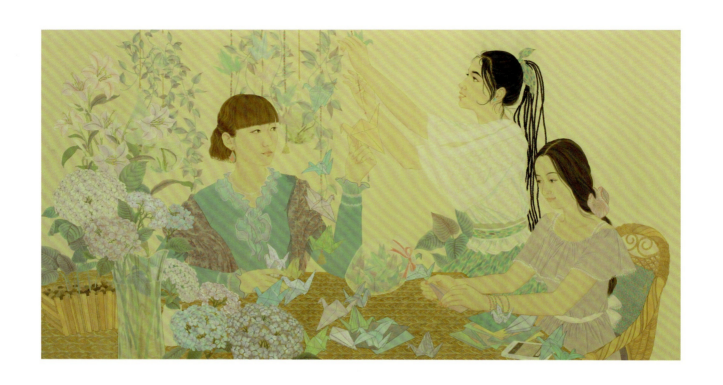

祈福
绢本设色 97cm×180cm 2013 年

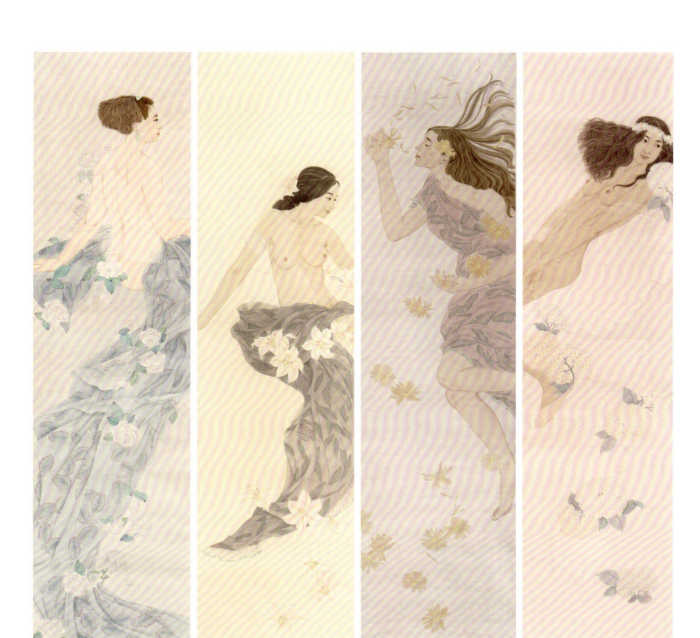

花·物语
绢本设色 220cm×180cm 2014 年

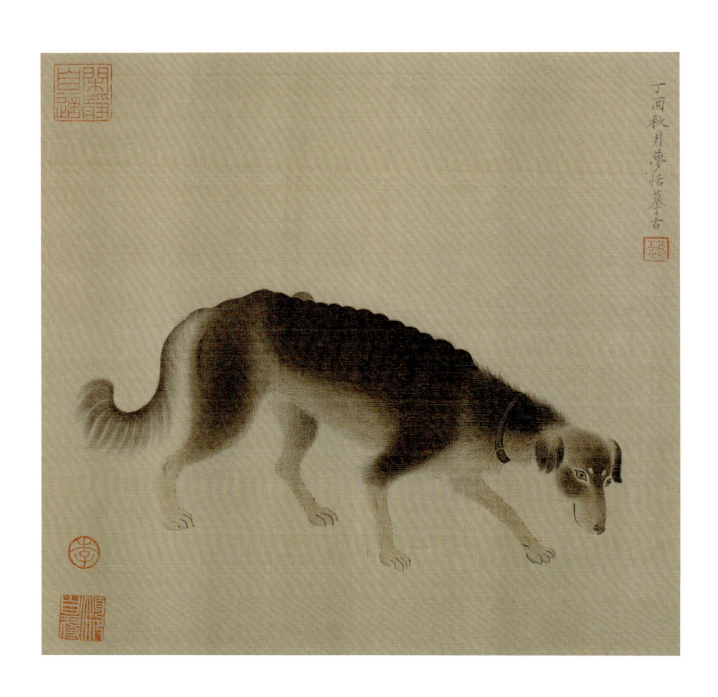

临《猎犬图》
绢本设色 26.5cm×26.9cm 2017 年

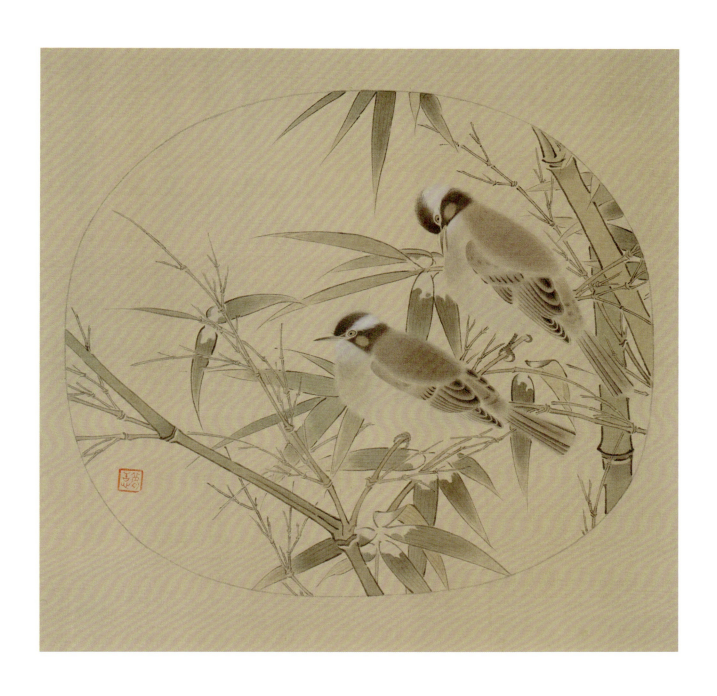

临《白头丛竹图》
绢本设色 25.4cm×28.9cm 2017年

梁君午 /Liang Junwu

祖籍山东，出生于四川成都，成长于中国台湾，艺术的养成在欧洲。四十多年前因为一幅临摹画作《蒙娜丽莎》获得蒋经国先生的赏识及鼓励，原本本科学理工的他，放弃了工程师的工作，毅然负笈西班牙习画。通过了严格的入学考试后，进入西班牙艺术的顶尖学府——圣费南度高级艺术学院。六年的学习期间，曾师从西班牙当代大师及皇家画院院士，如安东尼奥·洛佩兹、尼尔巴、莫索斯、欧裘阿等。1973年自学院毕业，尔后四十多年的艺术生涯中，画展遍及欧美、中国；包括美国·迈阿密艺术展、中国香港国际艺术节、瑞士巴塞尔艺术展及巴塞隆纳Kreisler画廊举办的《当代人体画大师联展》，参展画家包括毕卡索、米罗等。荣获西班牙前国王胡安·卡洛斯一世觐见之殊荣及作品典藏，作品为西班牙皇家画院美术馆、西班牙文化部、中国台湾历史博物馆、美国德州奥斯汀银行等收藏，另被大量私人收藏。

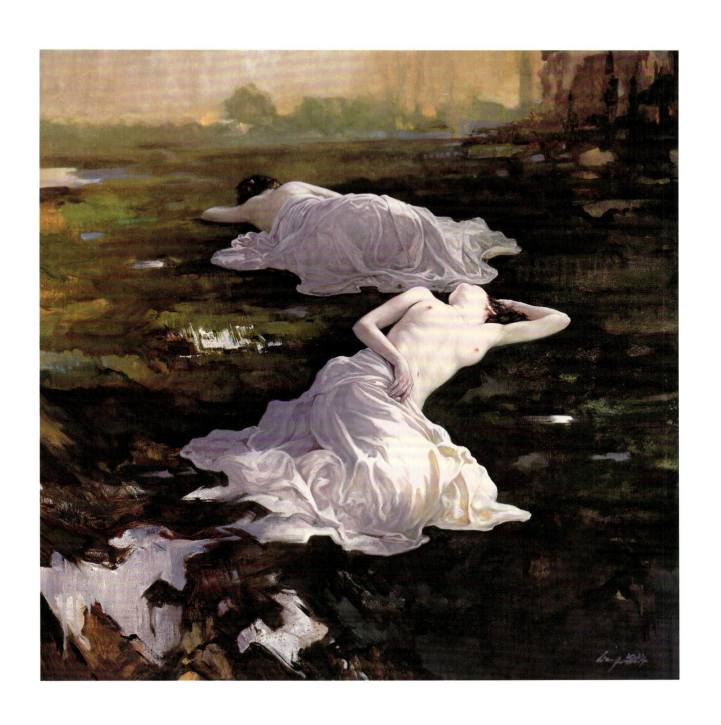

芳香的草原
布面油画 116cm×114cm 2007 年

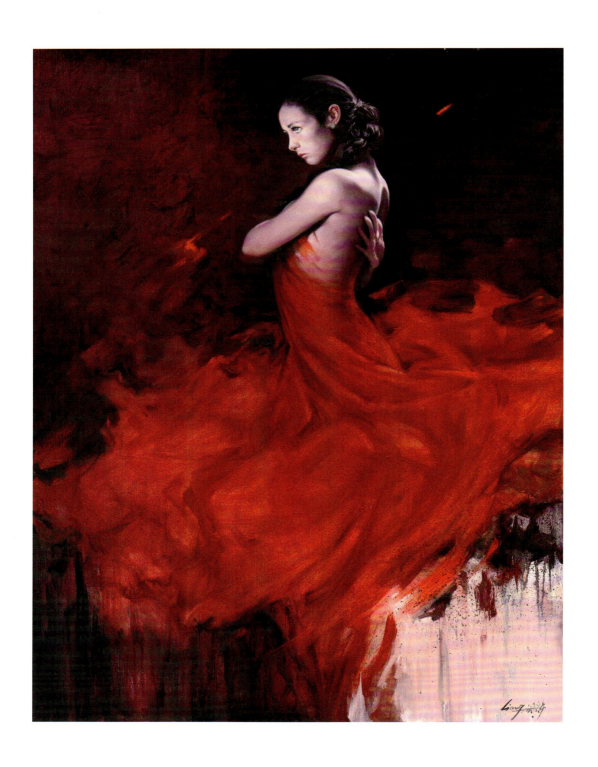

火之舞
布面油画 120cm×90cm 2014 年

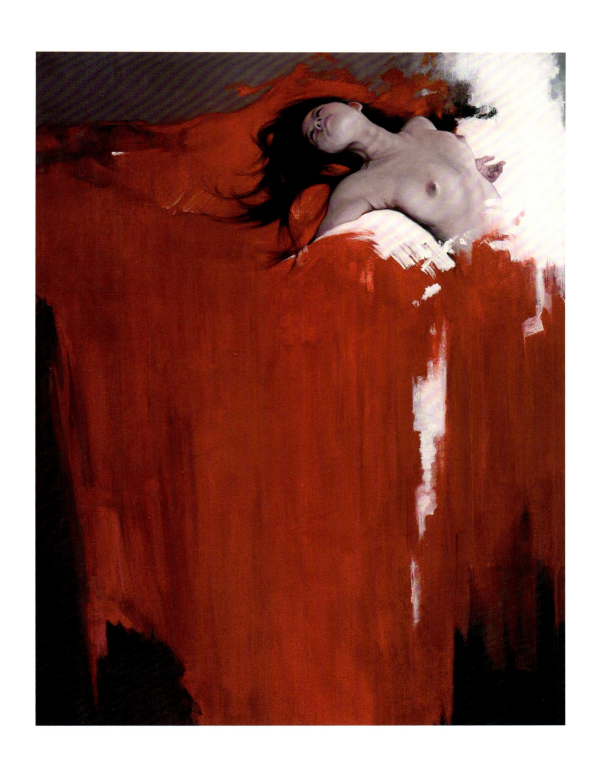

致青春
布面油画 120cm×90cm 2014 年

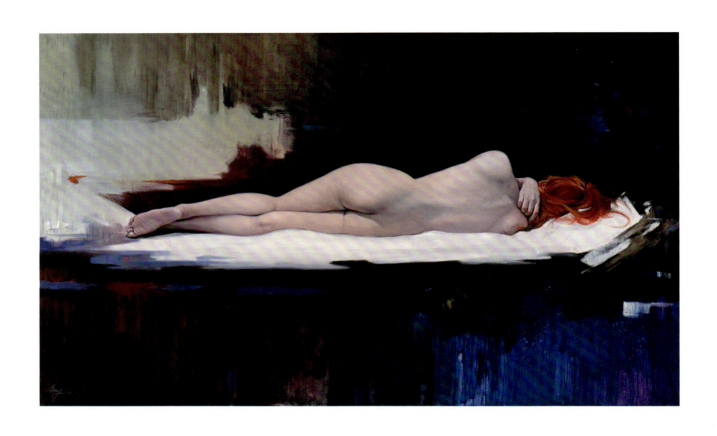

传说
布面油画 100cm×150cm 2017 年

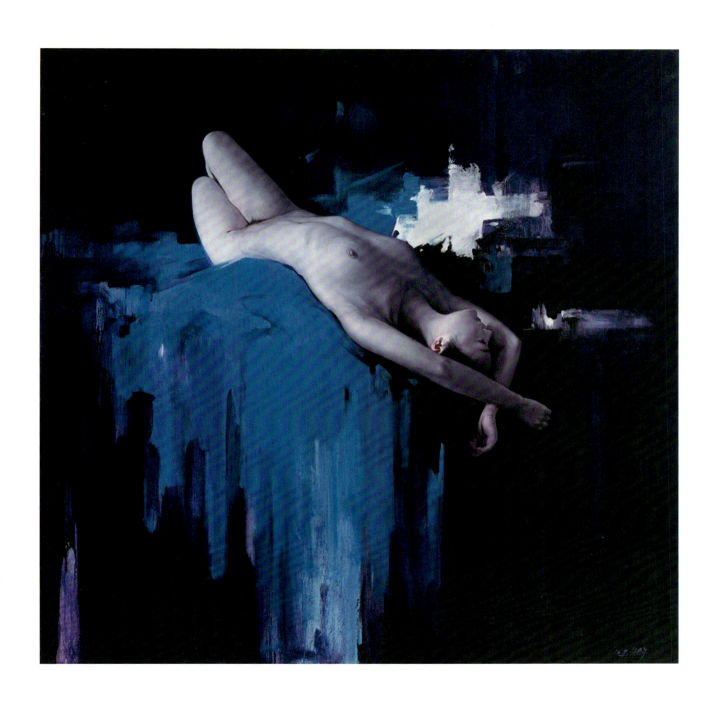

海的记忆
布面油画 120cm×120cm 2011 年

刘昌明 / Liu Changming

苏州大学艺术学院教授，硕士研究生导师，享受国务院特殊津贴专家。
水彩画家，油画家，中国美术家协会会员，中国水彩画家学会会员。
曾获第七届全国美展银奖（金奖提名），第四届全国水彩画展银奖，第八届全国美展获铜奖。作品收藏于中国美术馆，亚洲水彩画博物馆，广州美林美术馆，日本广代田俱乐部，苏州大学博物馆、图书馆等，并广泛被私人收藏。作品入编《中国现代美术全集》《新中国50年优秀美术作品》《百年中国水彩作品集》《中国水彩画史》等。多次举办个人画展。

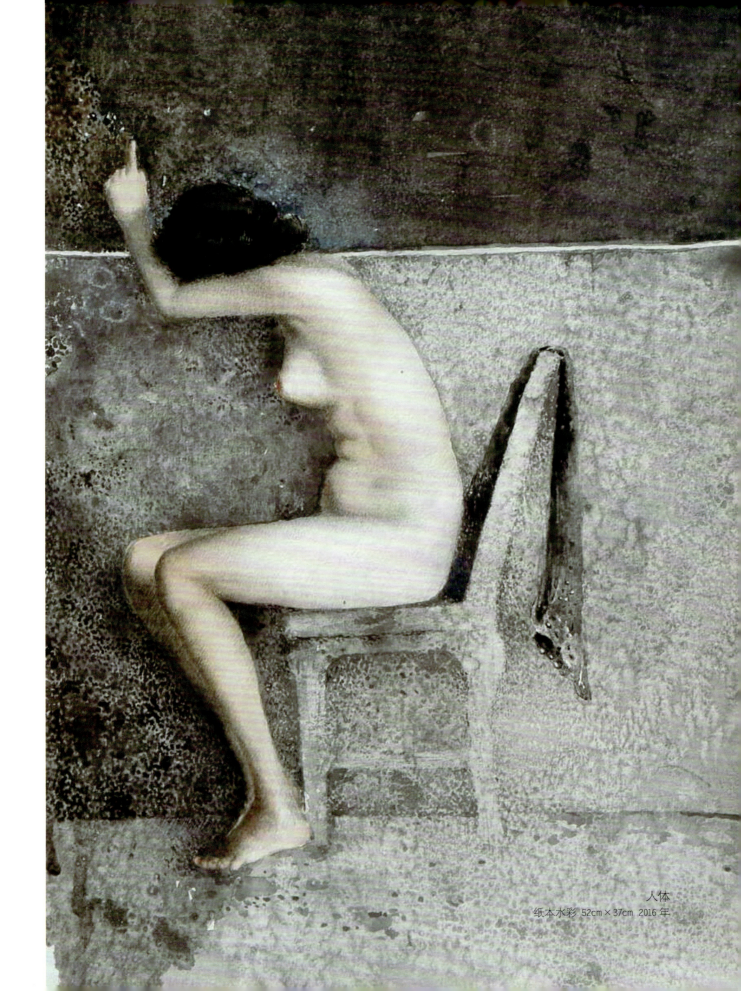

人体
纸本水彩 52cm×37cm 2016 年

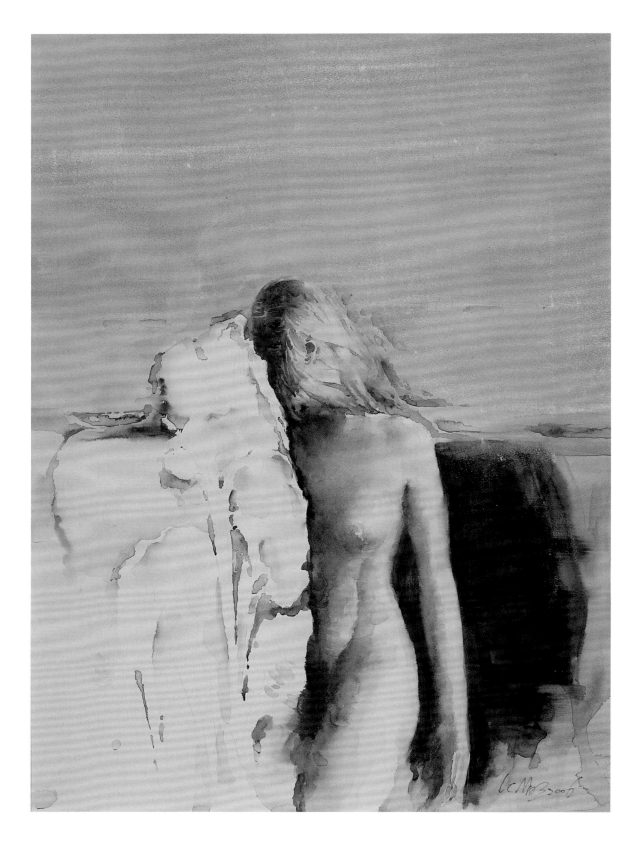

人体
纸本水彩 52cm×37cm 2006年

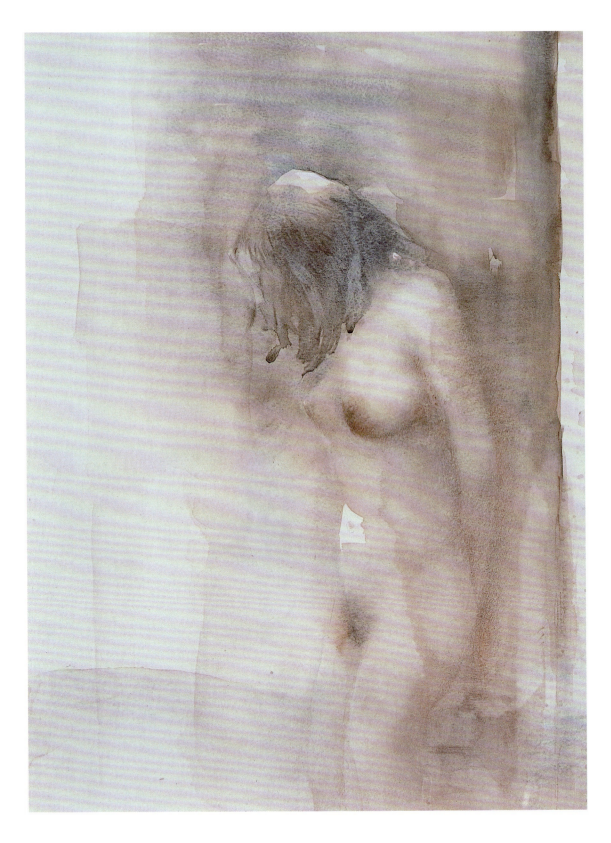

人体
纸本水彩 52cm×37cm 2006 年

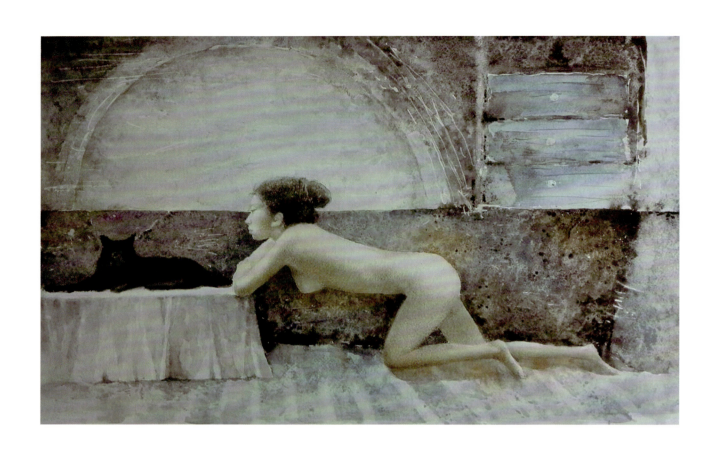

星期日
纸本水彩 30cm×52cm 2016年

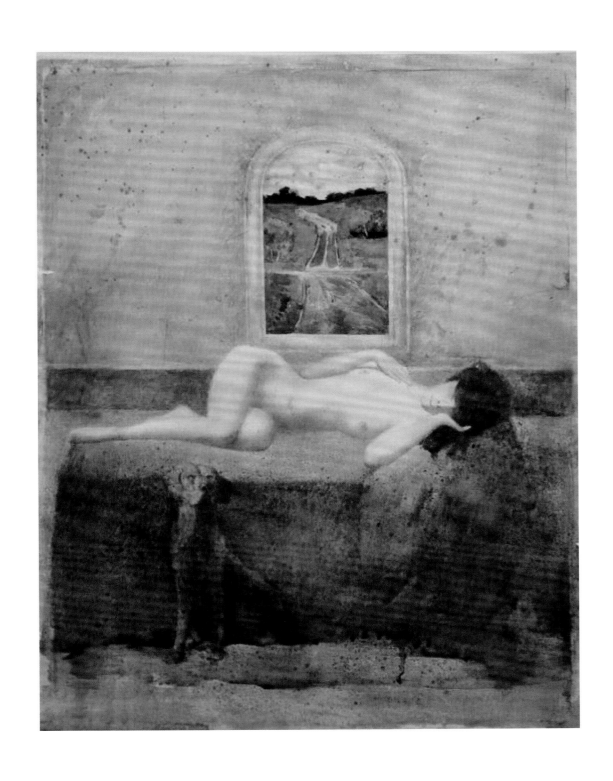

人体
纸本水彩 52cm×43cm 2016 年

刘玉龙 /Liu Yulong

1974年出生于安徽霍邱县，1997年毕业于安徽师范大学美术系，2000年毕业于中国美院油画系研究生课程班，2006年毕业于俄罗斯莫斯科苏里科夫国立美术学院油画系（国家教育部留学基金委公派），2015年考入同济大学人文学院攻读艺术哲学专业博士研究生。现为苏州大学艺术学院教授、硕士生导师，中国美术家协会会员。

代表油画作品《沸腾的船厂》《三峡赞歌》《怒放》《静静的夜》等分别入选第九届、第十届、第十一届、第十二届全国美展等国家重要美展。获得江南如画——中国油画作品展2015年及2017年"颜文樑艺术奖"，建党八十周年全国美展优秀奖，文化部"迎澳门回归中国艺术大展"铜奖等国家级及省级奖励。

油画作品《南水北调工程之沸腾的大坝建设工地》和《中国梦·造船》分别获批国家艺术基金2016年和2014年美术创作项目，并获得2016年滚动资助项目。

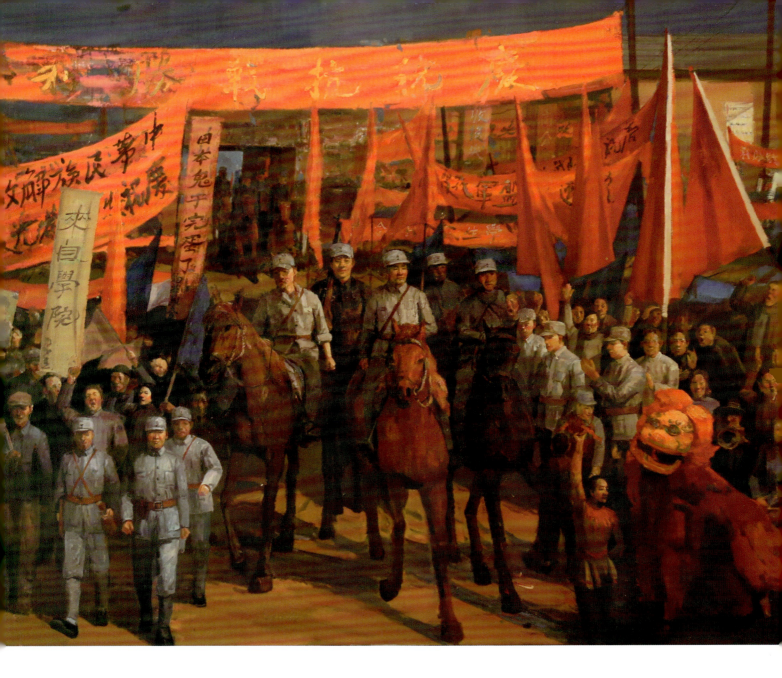

抗战胜利
布面油画 180cm×200cm 2017 年

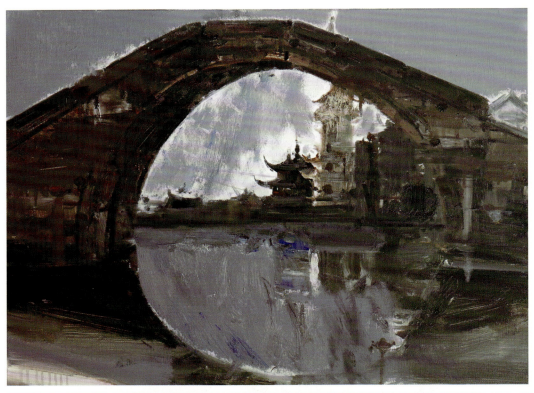

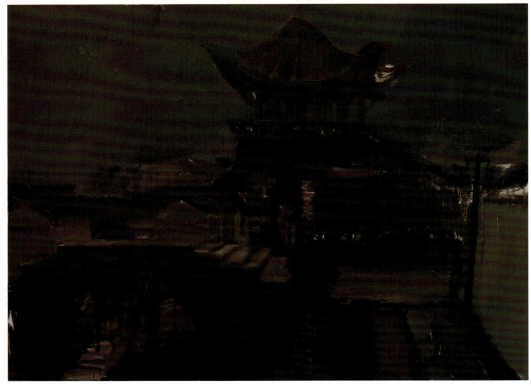

平望·塔与桥
布面油画 60cm×80cm 2018 年

查济风景之六
布面油画 60cm×80cm 2017 年

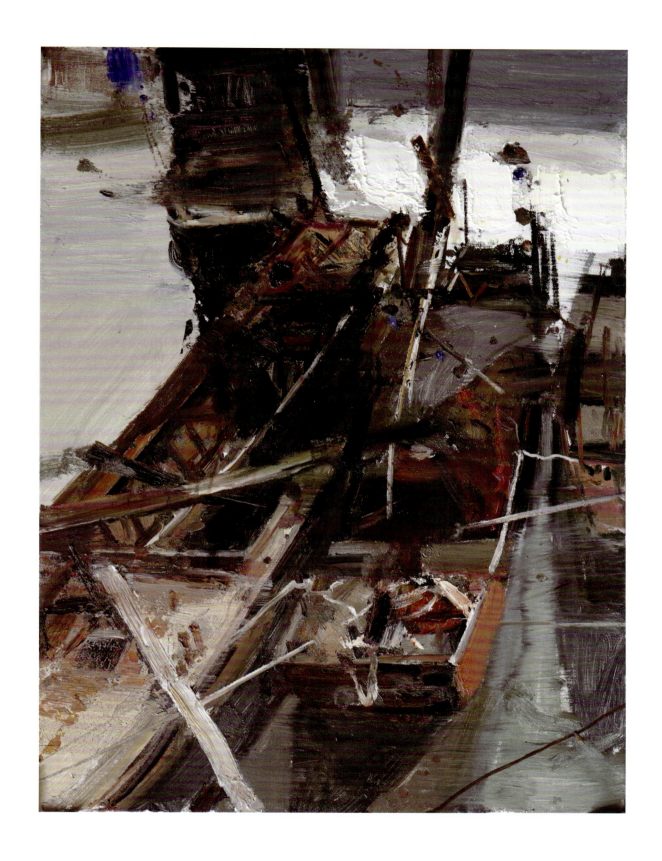

平望·船
布面油画 80cm×60cm 2018年

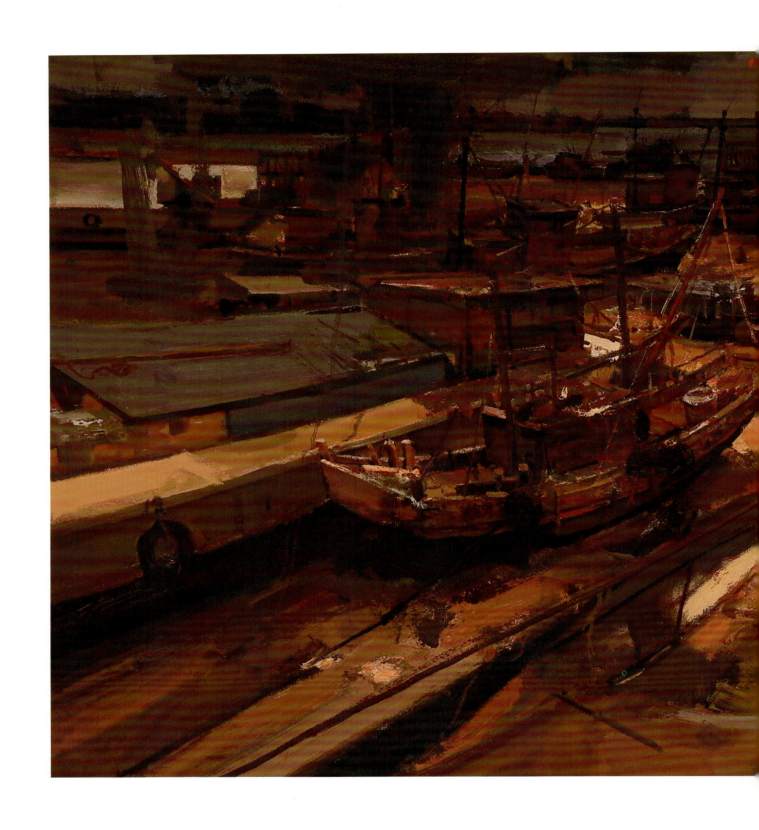

海上丝绸之路
布面油画 100cm×200cm 2017 年

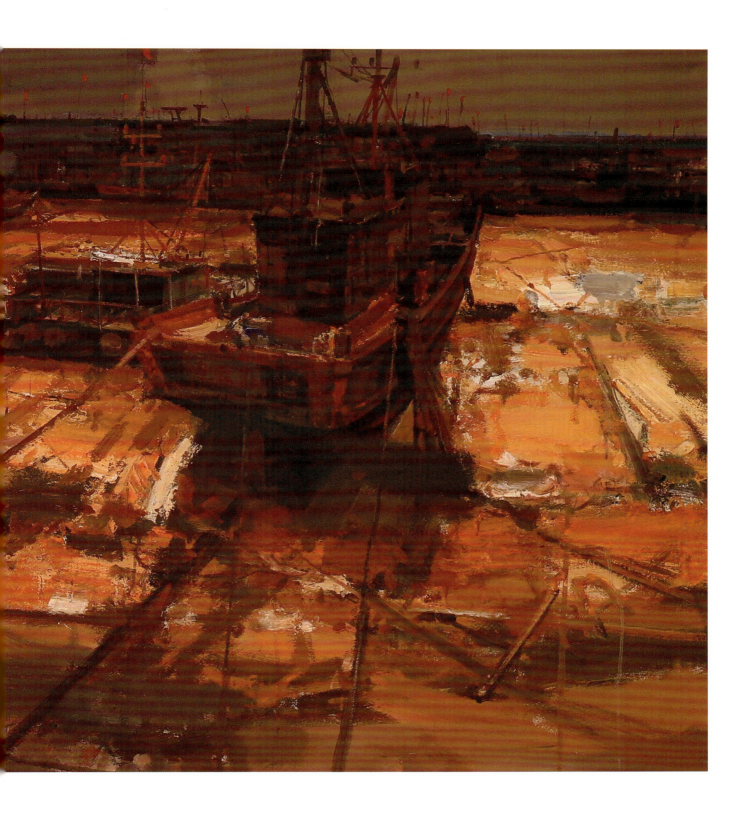

马路 /Ma Lu

1956年4月出生于苏州,1982年毕业于南京师范大学美术系,获学士学位。苏州大学艺术学院环境艺术系教授,硕士生导师。中国美术家协会会员,中国建筑学会室内设计分会会员,江苏省科普协会会员。苏州大学文正学院艺术系主任。

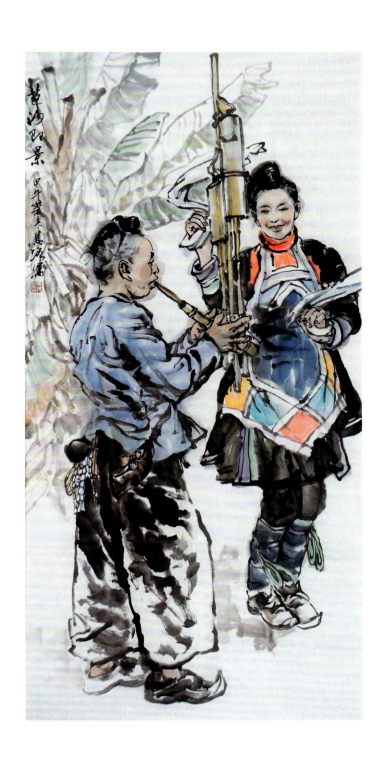

岜沙即景
纸本水墨 130cm×72cm 2014 年

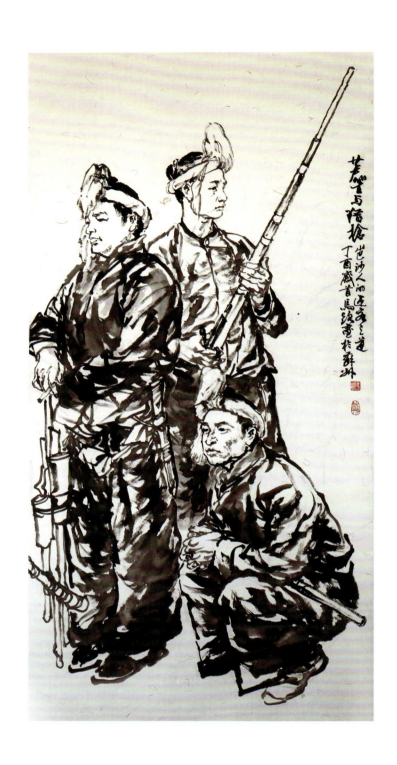

芦笙与猎枪
纸本水墨 130cm×72cm 2017年

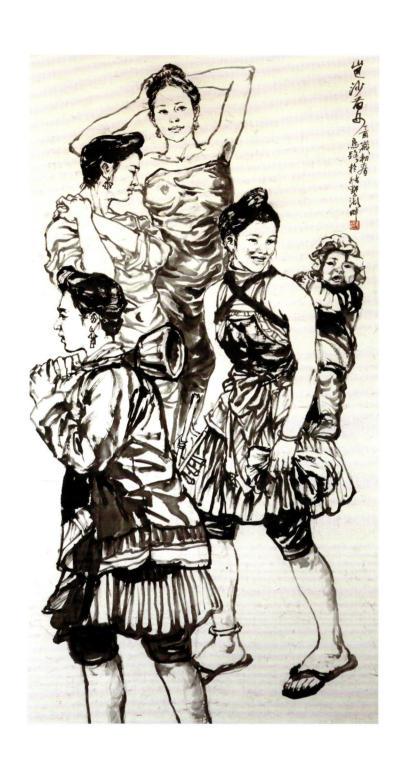

岜沙苗女
纸本水墨 130cm×72cm 2017年

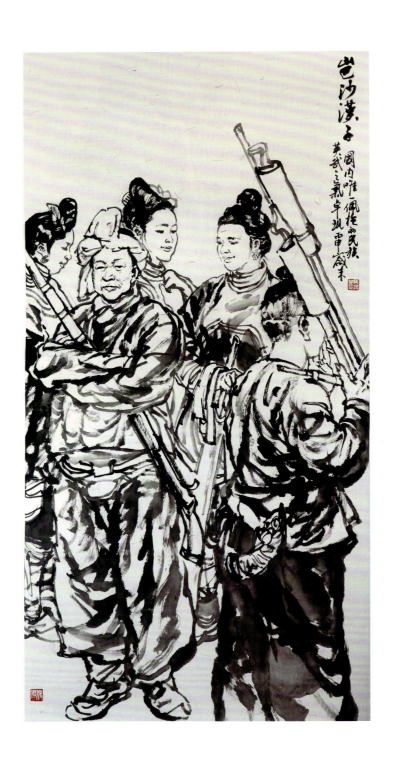

岜沙汉子
纸本水墨 100cm×200cm 2016 年

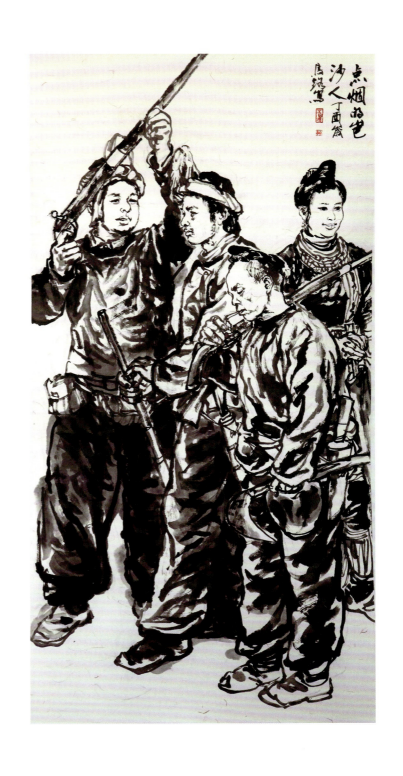

点烟的岜沙人
纸本水墨 130cm×72cm 2017 年

潘潇漾 /Pan Xiaoyang

1984年出生于河南开封。2007年7月毕业于中国美术学院中国画系山水专业，获文学学士学位；2010年7月毕业于中国美术学院中国画系山水专业，获文学硕士学位。现为苏州大学艺术学院讲师，中国美术家协会会员，浙江画院山水工作室研究员，浙江陆俨少艺术研究会会员。

幽韵清音
纸本设色 240cm×220cm 2014年

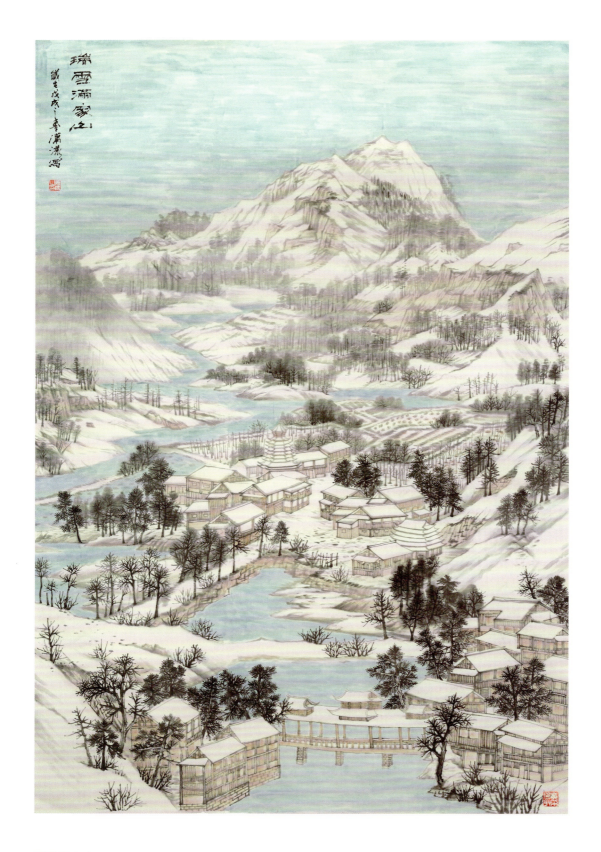

瑞雪满家山
纸本设色 230cm×160cm 2018年

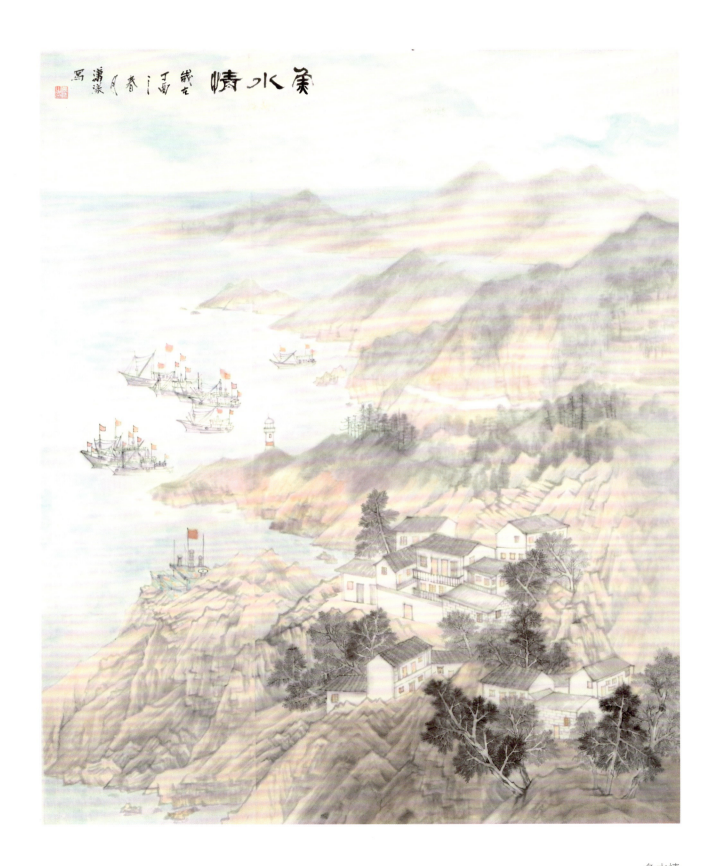

鱼水情
纸本设色 180cm×150cm 2017年

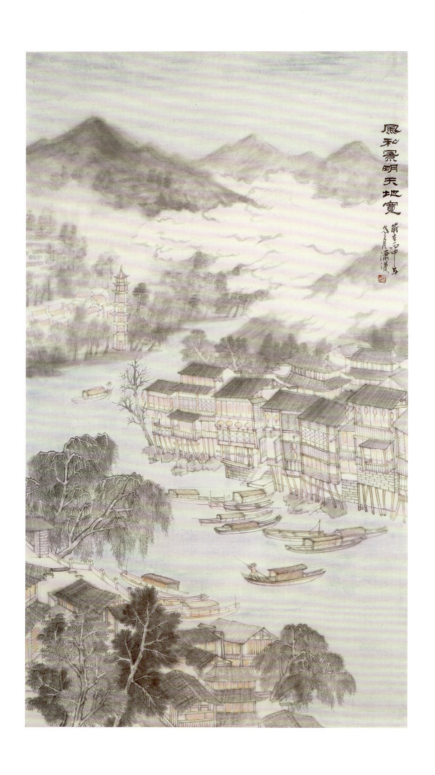

春和景明天地宽
纸本设色 196cm×98cm 2016 年

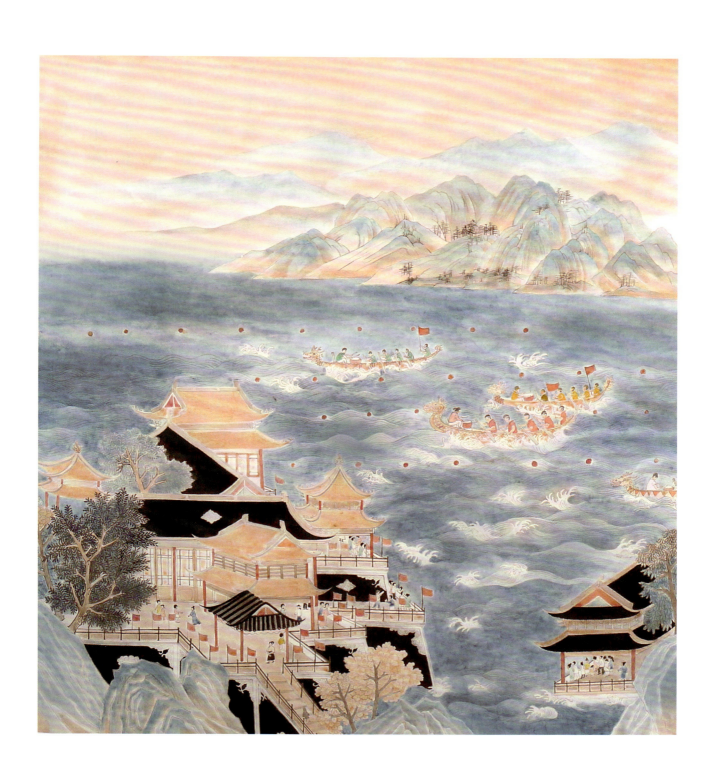

姑苏繁华中国节
纸本设色 72cm×62cm 2018 年

钱流 /Qian Liu

1954年出生于安徽五河,1981年毕业于安徽师范大学艺术系,1991年浙江美术学院油画系进修结业。1984—1998年在淮北煤炭师范学院艺术系任系主任。现为安徽省油画艺委会副会长,苏州大学艺术学院美术系教授。中国美术家协会会员。

1994年赴新加坡举办画展,多幅作品被收藏。2001年受中国油画学会委派赴意大利、德国、西班牙等国做访问学者并进行艺术考察,在意大利举办画展。2002年赴南非进行学术交流并举办画展。2006年受中国美协委派赴法国巴黎艺术城进行学术交流和艺术考察,并访问丹麦、瑞典、挪威。2009年随中国油画学会画家代表团赴英国进行学术交流和艺术考察,多幅作品发表在《美术》《中国艺术》《中国油画》《装饰》《艺术界》《江苏画刊》等杂志上。著有《油画技法》一书。出版《钱流油画作品集》《钱流艺术创作状态》《钱流风景油画集》等画册。

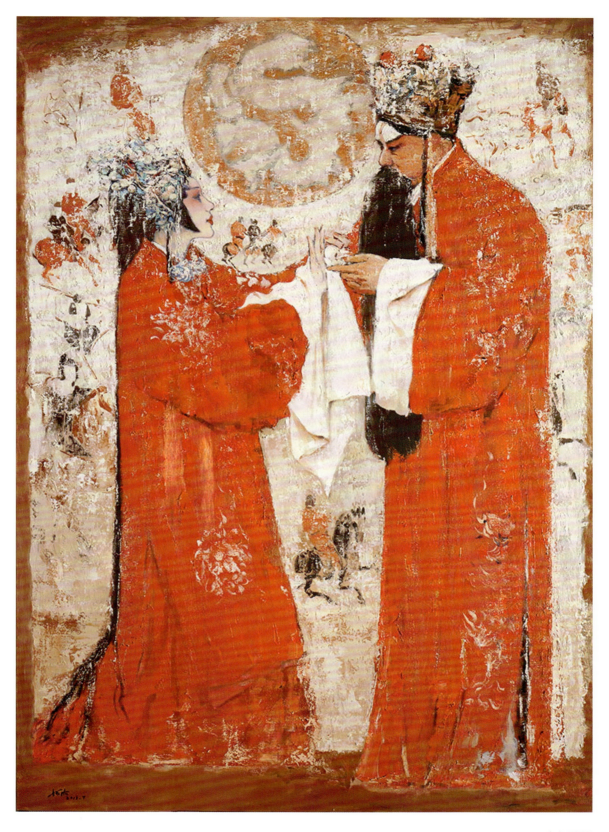

贵妃醉酒
布面油画 200cm×140cm 2013 年

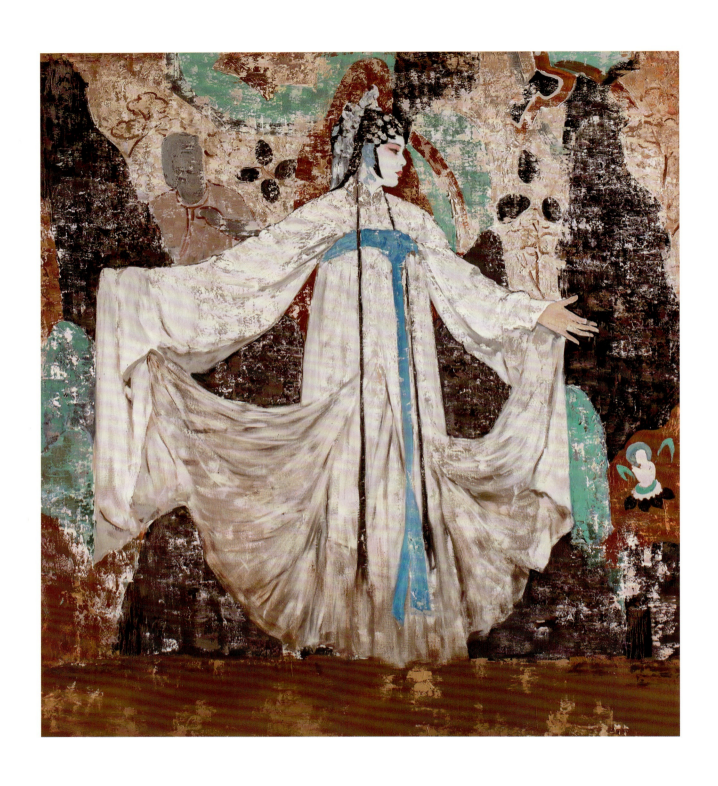

昆曲遗韵三
布面油画 220cm×200cm 2016 年

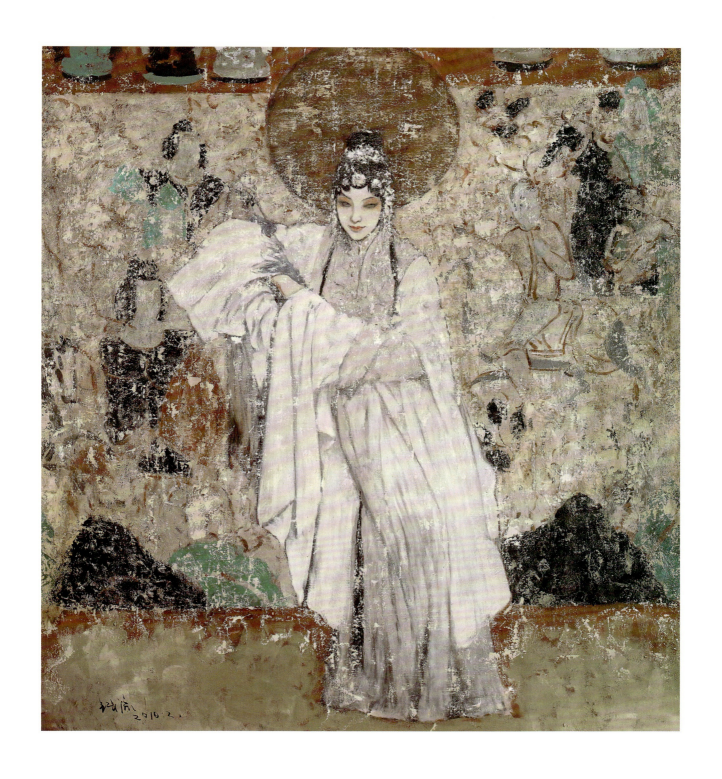

昆曲遗韵
布面油画 220cm×200cm 2010年

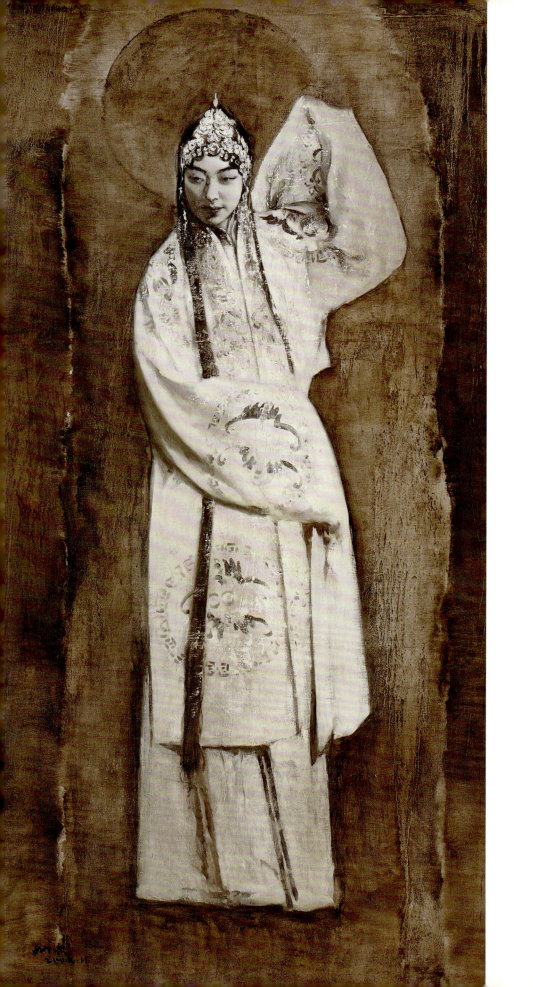

梅兰芳
布面油画 200cm×100cm 2009年

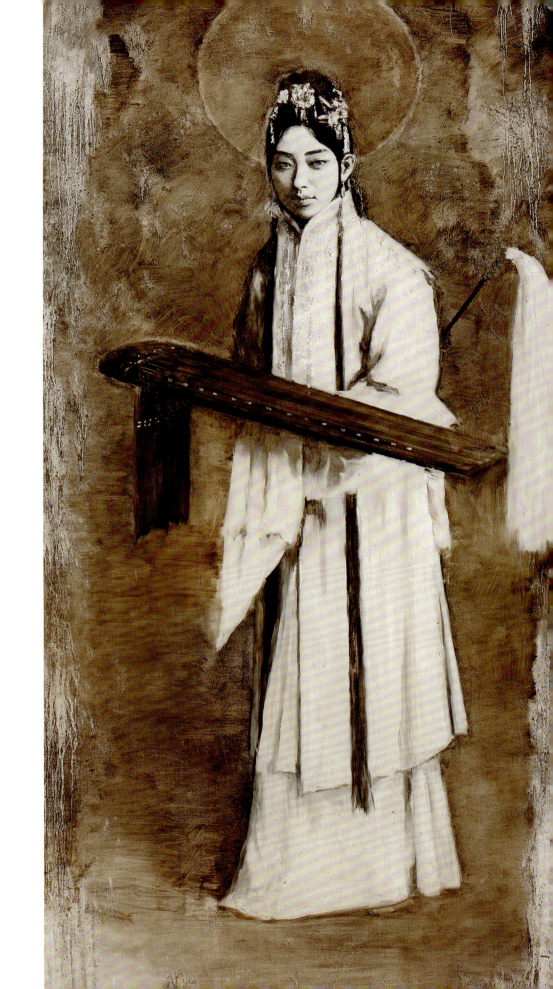

梅兰芳
布面油画 200cm×100cm 2008年

沈建国 /Shen Jianguo

苏州大学艺术学院教授，高级工艺美术研究员．苏州雕塑协会副会长，江苏省雕塑家学会常务理事，中国工艺美术协会会员，中国工艺美术协会雕塑专业委员会委员，中国雕塑家协会会员。苏州大学艺术学院美术馆馆长，苏州基业艺术馆馆长。

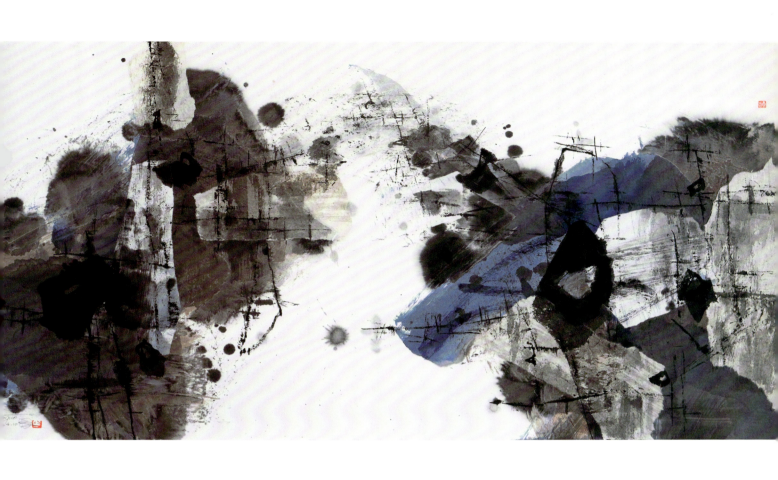

叠园系列 18041
纸本水墨 50cm×100cm 2018 年

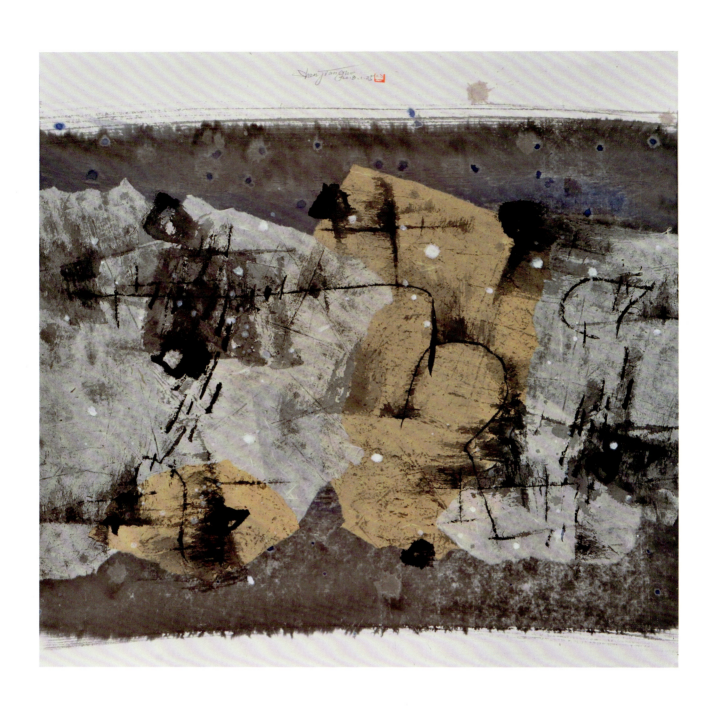

叠园系列 1804
纸本水墨 68cm×68cm 2018 年

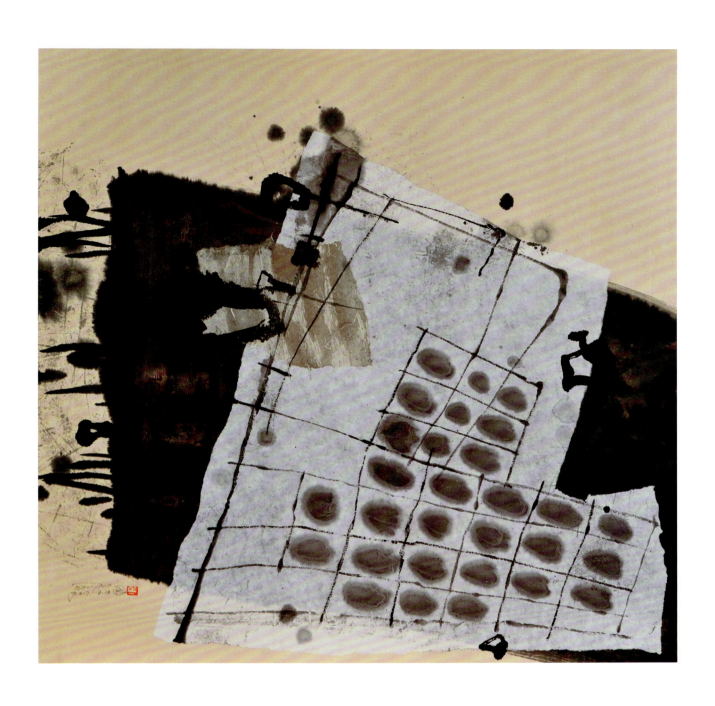

井园系列 1706
纸本水墨 68cm×68cm 2017年

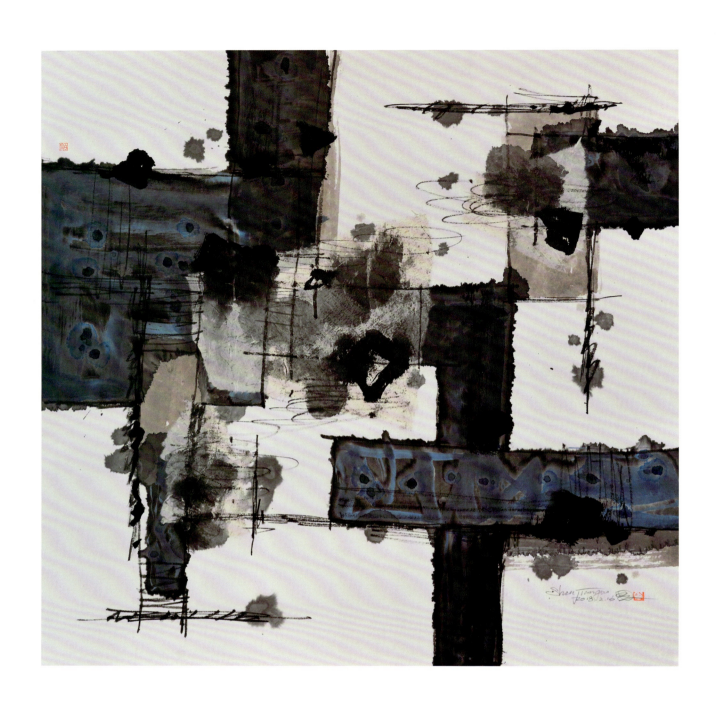

井园系列 18021
纸本水墨 68cm×68cm 2018 年

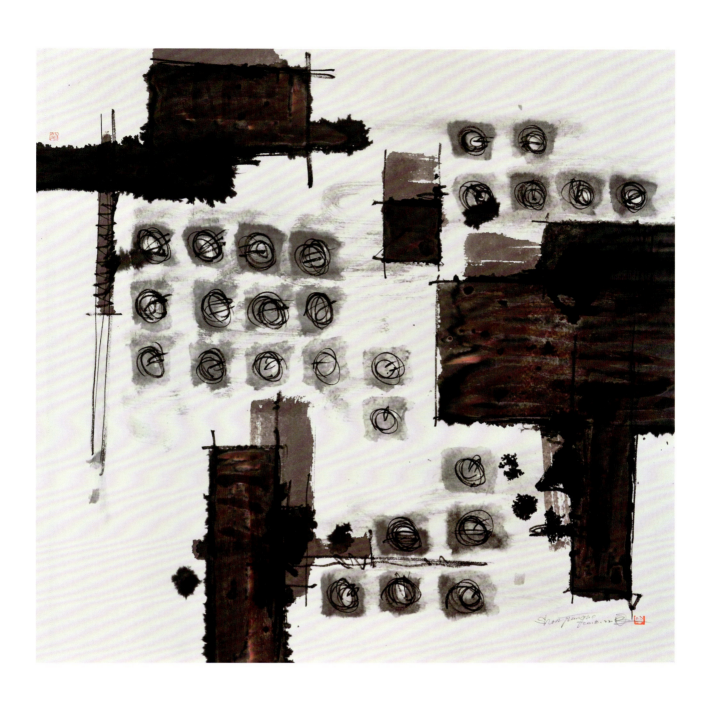

井园系列 1802
纸本水墨 68cm×68cm 2018 年

王峥 /Wang Zheng

1972年3月出生于湖南湘潭。
1995年毕业于苏州丝绸工学院。
2009年获苏州大学艺术硕士学位。
2000年,作品获第六届中国广告节铜奖;2002年,作品参加首届"X动力"国际海报邀请展;2006年,作品参加第二届"X动力"国际海报邀请展;2008年,作品获中国建筑装饰协会首届筑巢奖铜奖;2008年,作品获第四届两岸四地室内设计大奖赛金奖;2009年,作品参加水墨新时空苏州中青年艺术家邀请展;2014年,作品获得"金莲花"杯澳门室内设计大师邀请赛精英奖; 2017年,作品获中国(上海)国际建筑及室内设计节最佳概念设计奖。

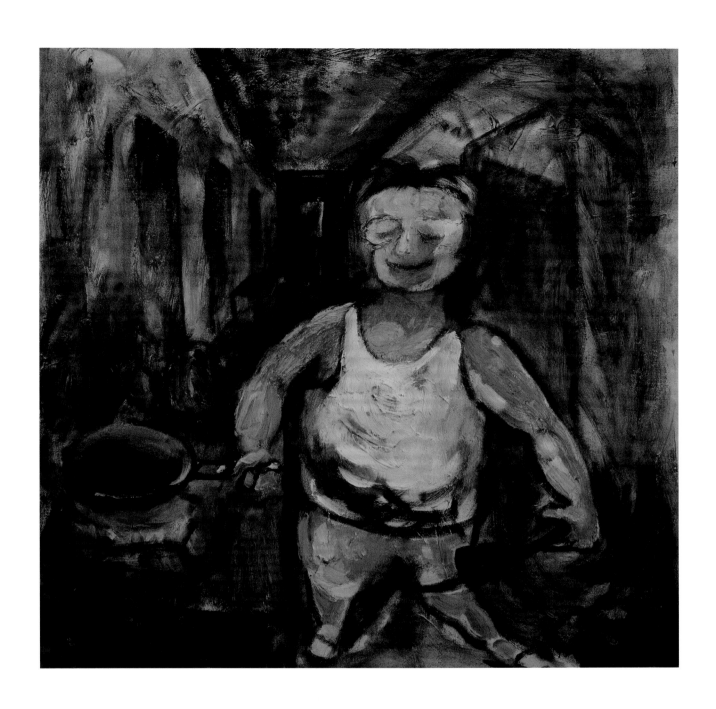

父亲
布面油画 50cm×50cm 1998 年

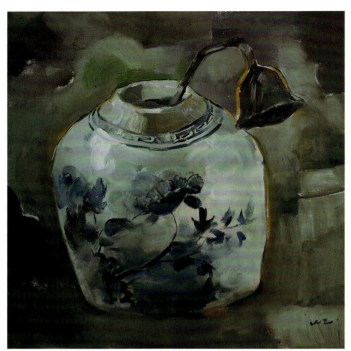
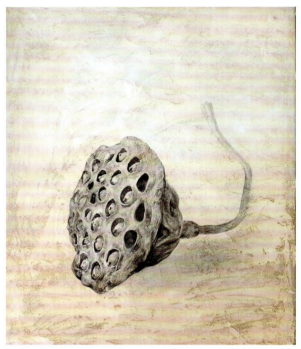

静物1
布面油画 50cm×50cm 1999年

静物2
布面油画 50cm×40cm 2017年

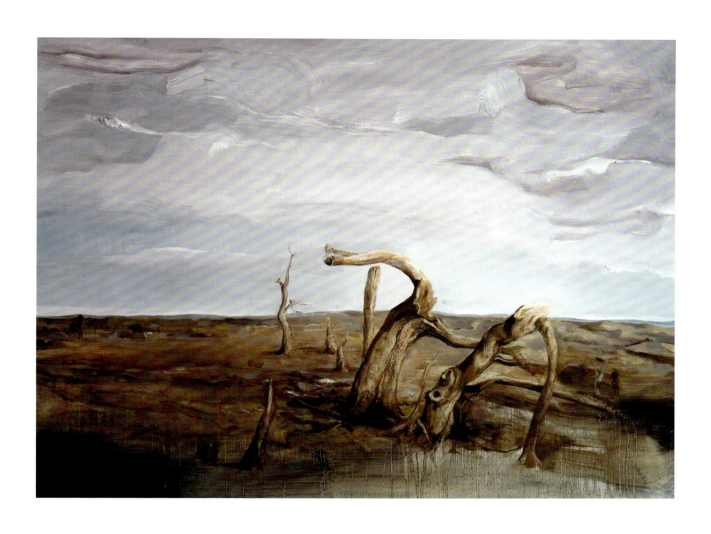

胡杨
布面油画 60cm×80cm 2017年

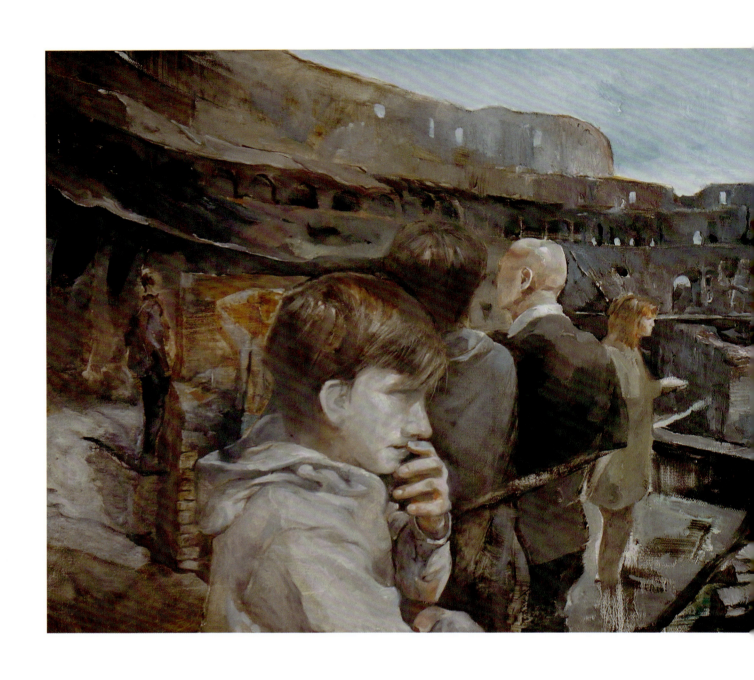

废都
布面油画 50cm×120cm 2018 年

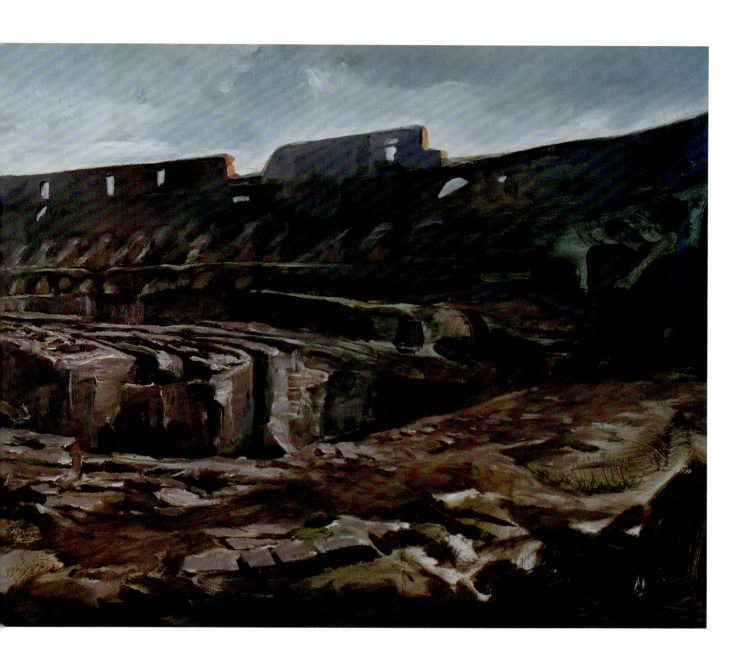

王鹭 / Wang Lu

1997年毕业于华东师范大学美术系油画专业，获学士学位。
2006年毕业于南京艺术学院美术系油画专业，获硕士学位。
2015—2016年 台湾师范大学美术系访问学者。
现为苏州大学艺术学院美术系副教授、美术系副主任、硕士生导师。
中国美术家协会会员。
苏州美术家协会水彩粉画艺委会副主任。

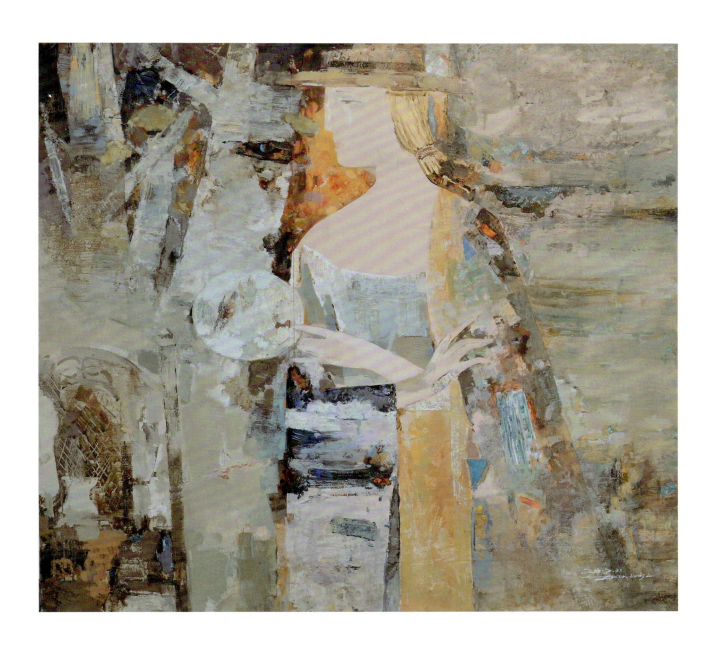

桦树的女子
纸本水彩 130cm×140cm 2010 年

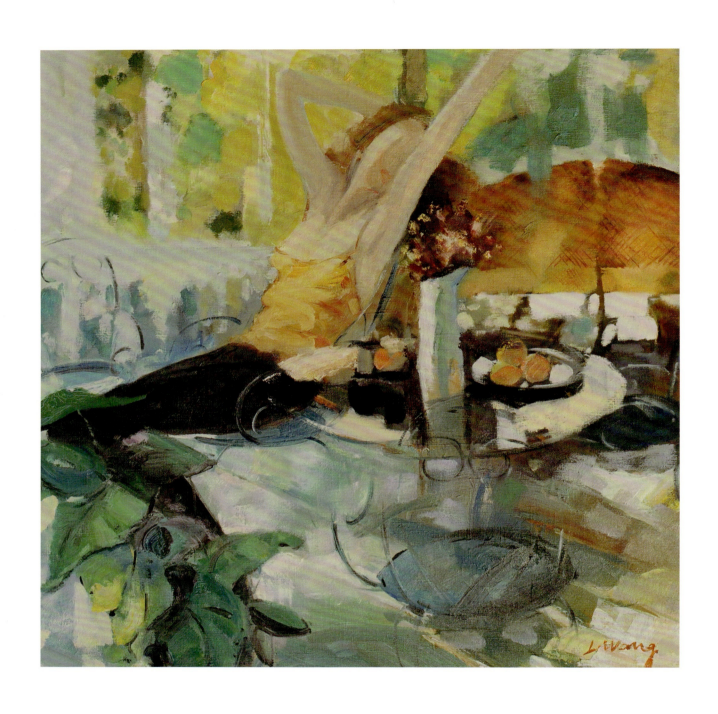

闲情系列
布面油画 100cm×100cm 2011 年

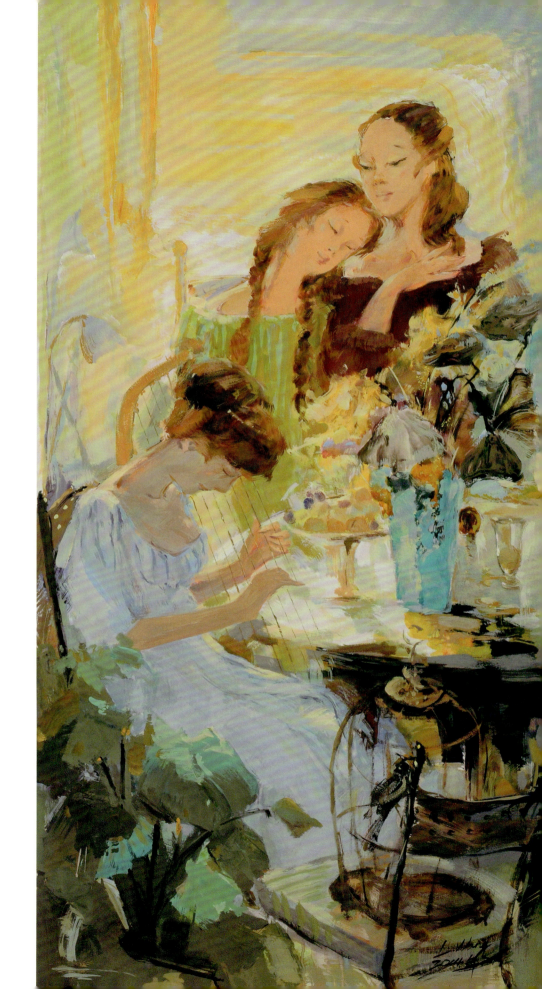

盛世华章之三
纸本水粉 160cm×85cm 2014年

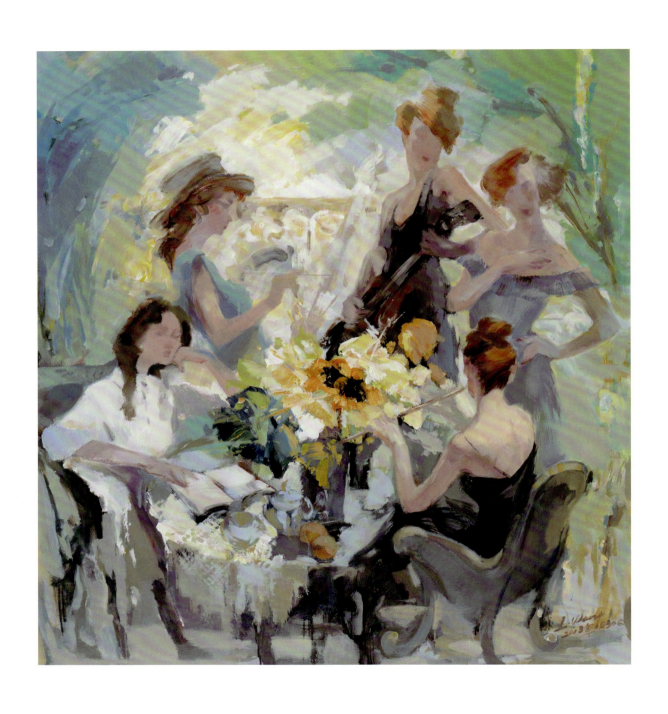

盛世华章之四
布面油画 140cm×120cm 2018 年

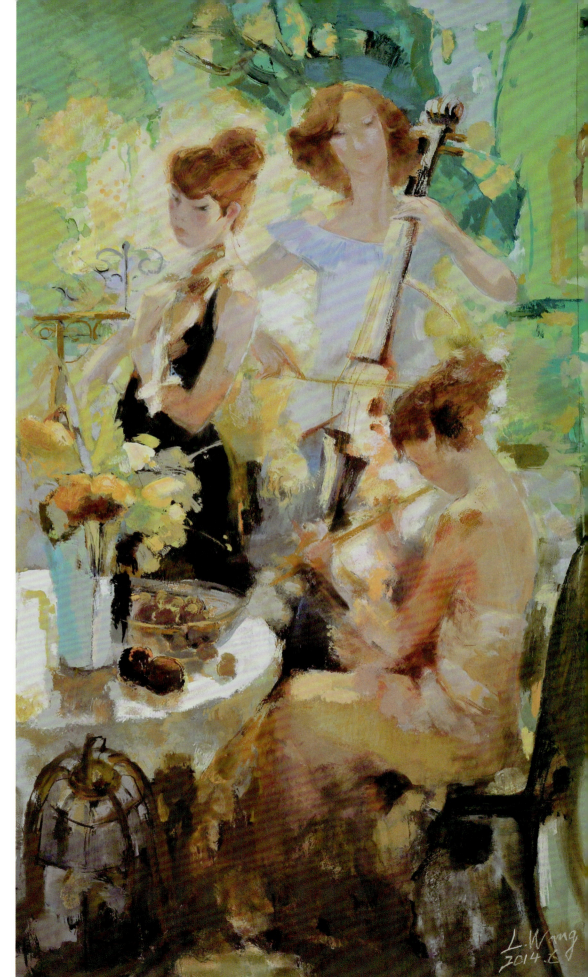

盛世华章之二
色粉 160cm×80cm 2014 年

王果 /Wang Guo

1997 年南京艺术学院油画本科毕业。
2007 年苏州大学艺术学院硕士毕业。
现任教于苏州大学艺术学院。

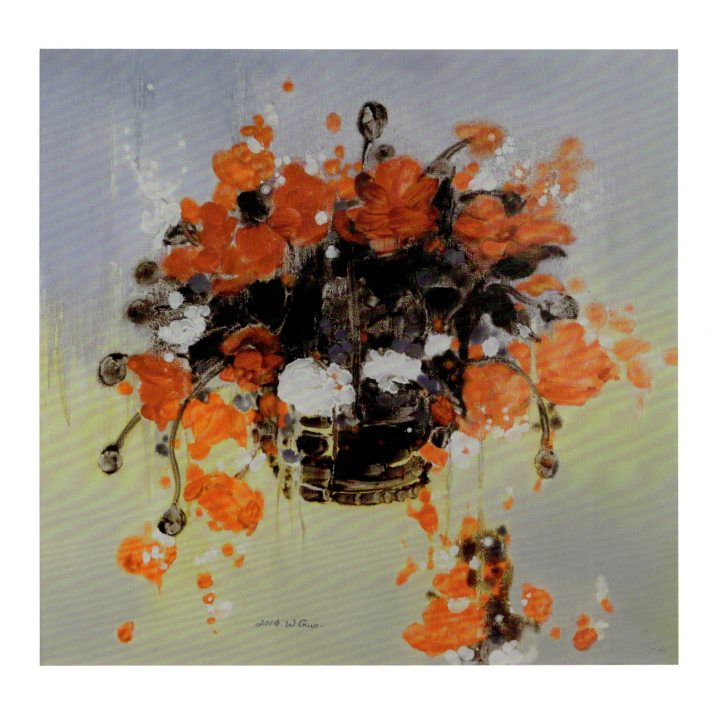

飞花
布面油画 76cm×76cm 2014 年

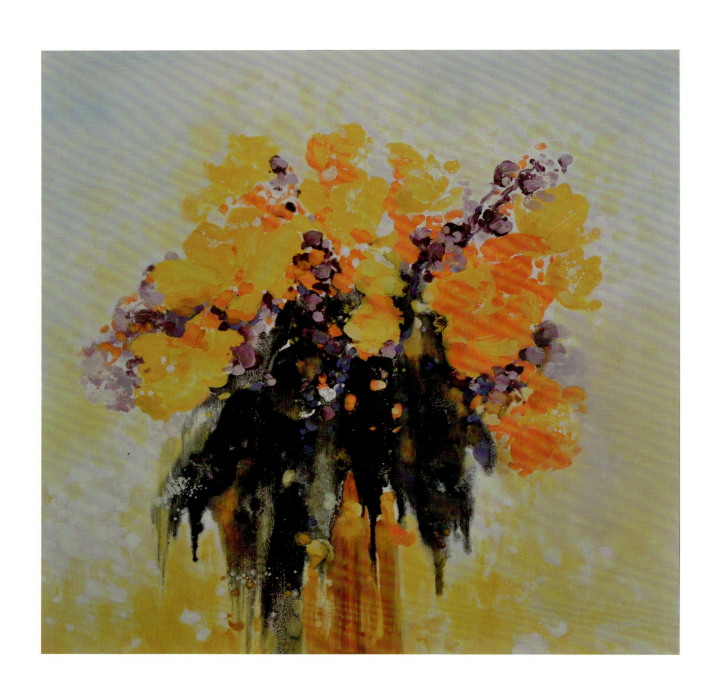

黄玫瑰
布面油画 76cm×76cm 2011 年

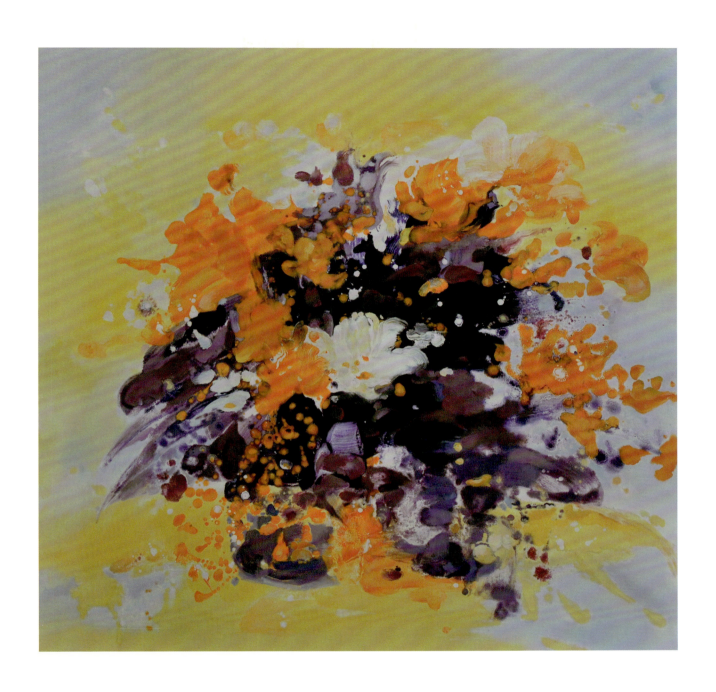

暖香
布面油画 76cm×76cm 2011年

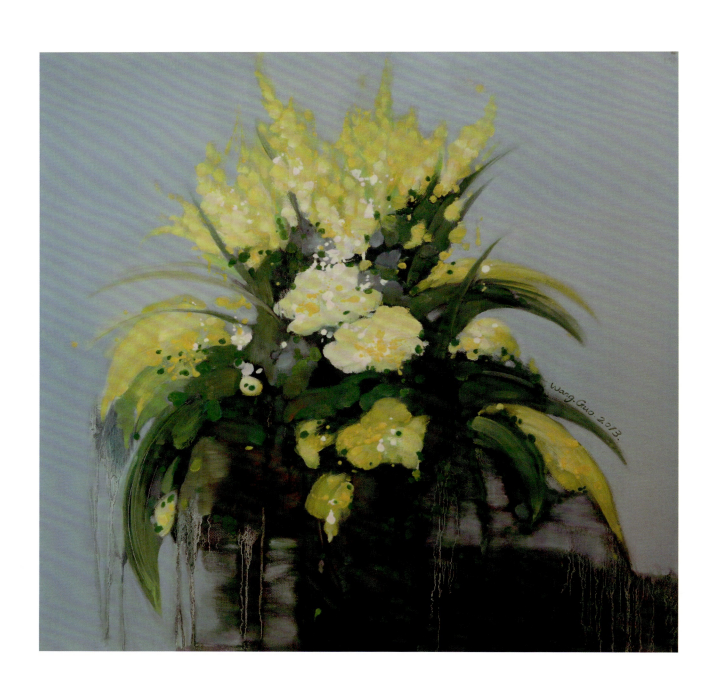

几上清晓
布面油画 76cm×76cm 2013 年

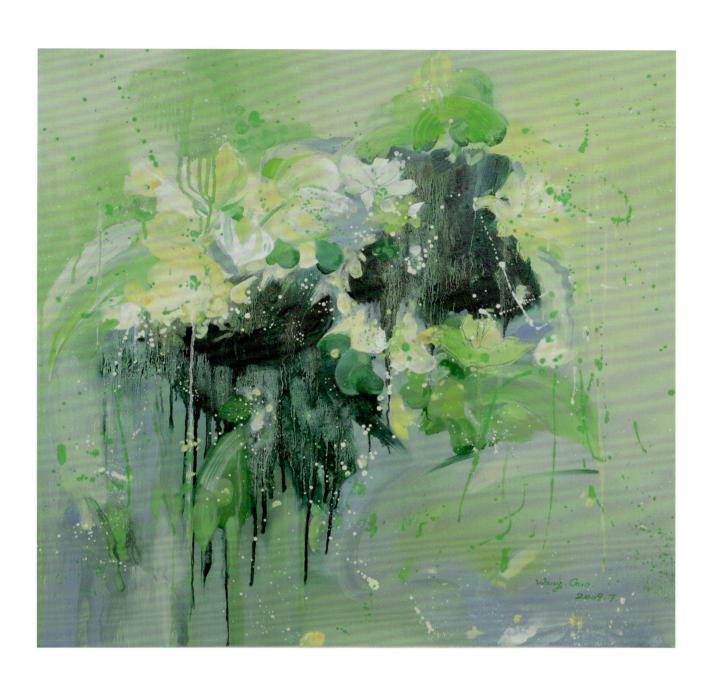

清香
布面油画 76cm×76cm 2009年

王璐 /Wang Lu

1980年生,安徽马鞍山人。2006年毕业于安徽师范大学美术学院油画专业,获硕士学位。现为中国美术家协会会员,苏州大学艺术学院讲师。作品入选第十届、第十一届、第十二届全国美展,第三届全国油画展等国家级美展。

2003年,油画《茶馆》入选第三届全国油画展;2004年,油画《渔港早晨》入选第十届全国美展;2009年,油画《高峡赞歌》(合作)、色粉画《三峡之歌》(合作)入选第十一届全国美展;2014年,油画《沸腾的船厂》(合作)入选第十二届全国美展。

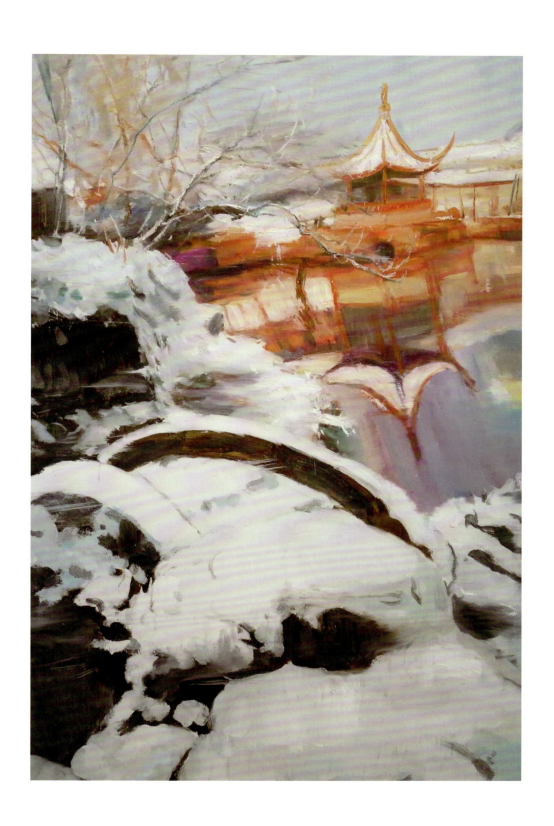

雪景
布面油画 120cm×80cm 2016年

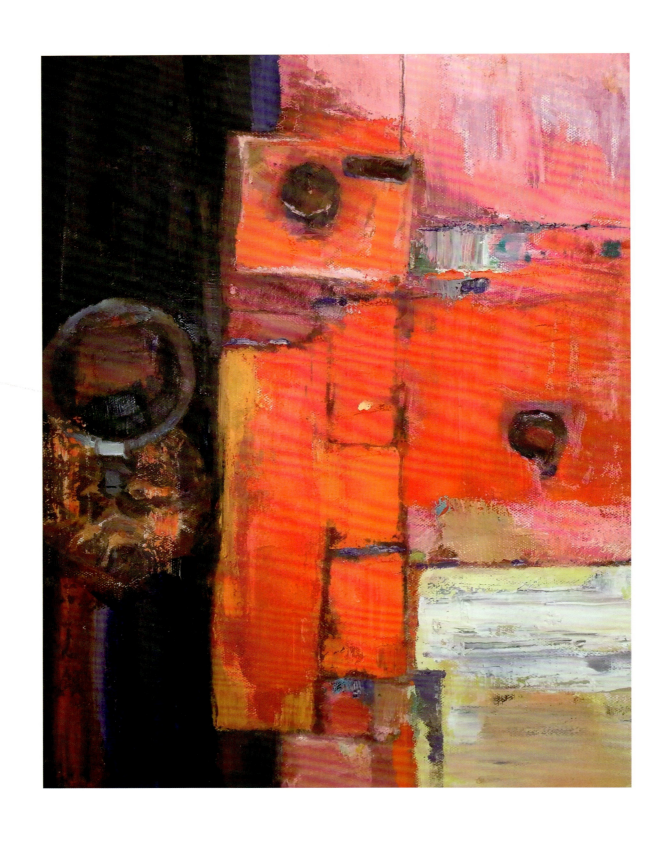

记忆
布面油画 69cm×50cm 2016年

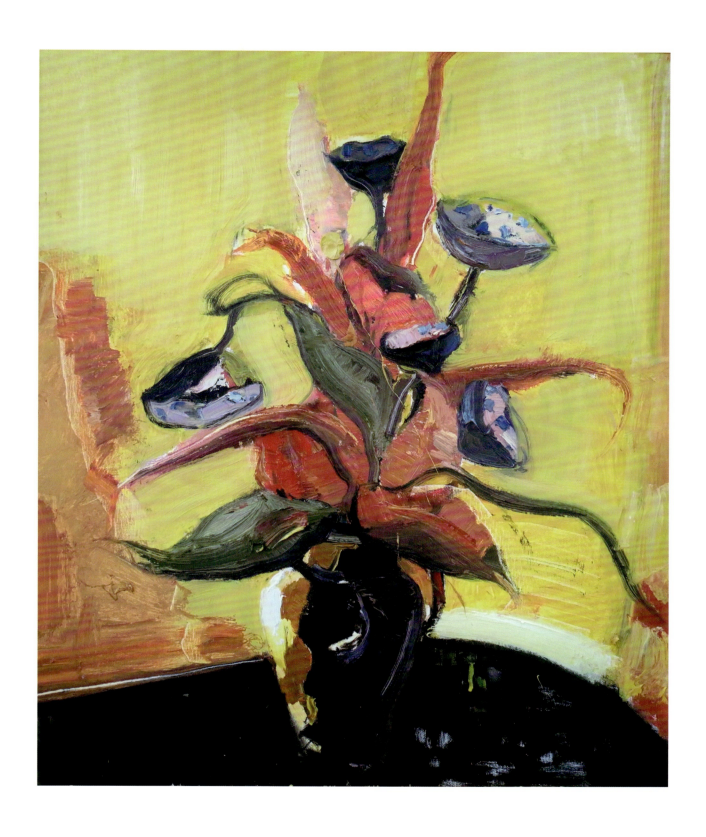

黑色的花
布面油画 60cm×50cm 2016 年

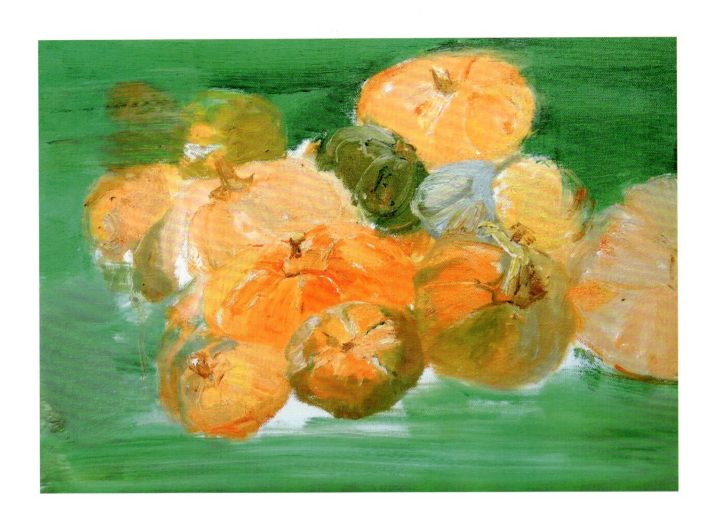

南瓜
布面油画 40cm×50cm 2017 年

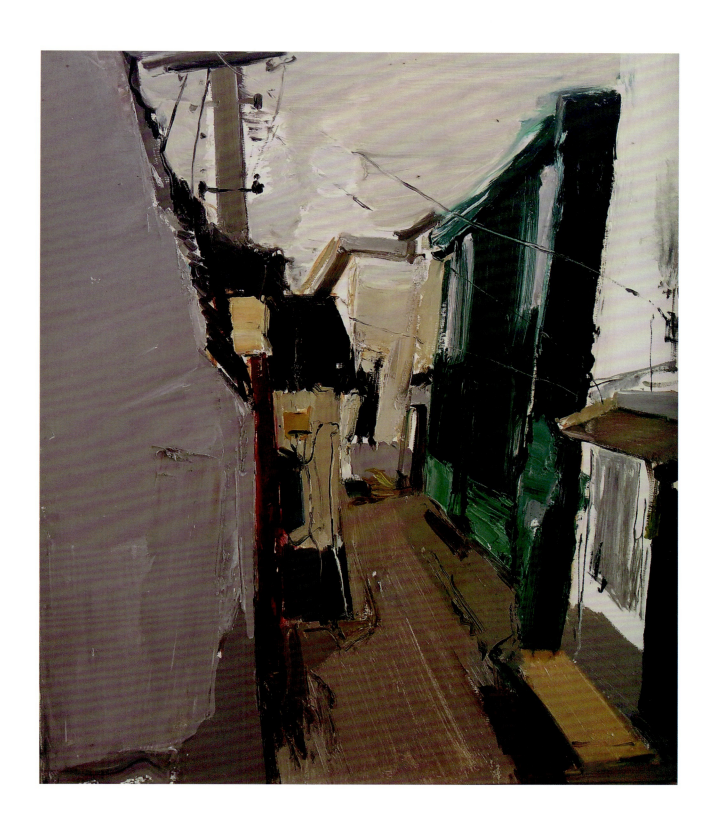

巷口
布面油画 60cm×50cm 2018 年

王恒 /Wang Heng

2010 年毕业于中央美院油画系，获学士学位。
2014 年毕业于中央美院油画系，获硕士学位。
现居住于苏州。

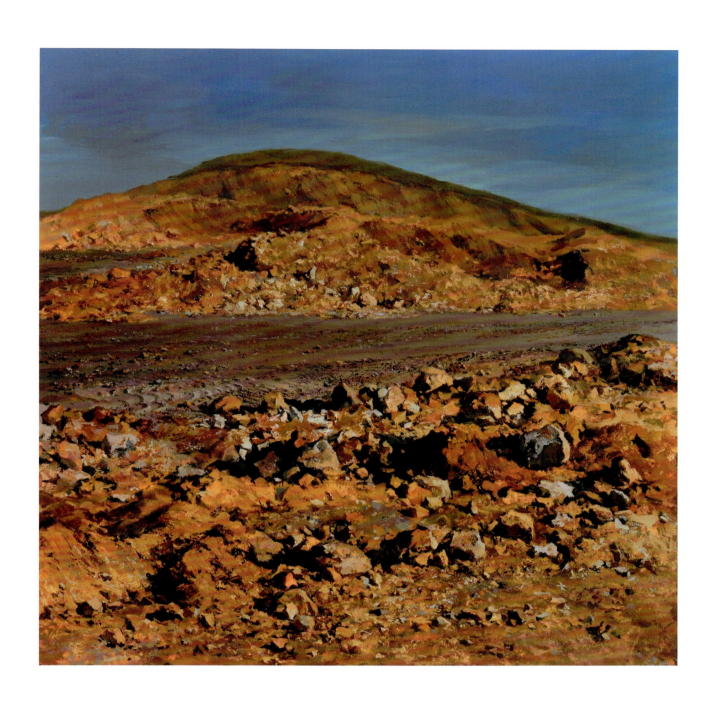

缄默的风景之一
布面油画 80cm×80cm 2014 年

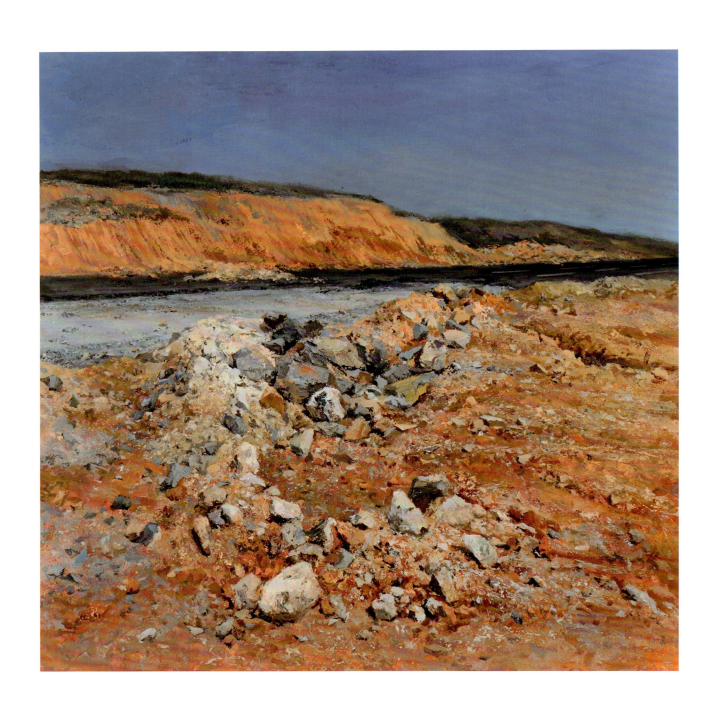

缄默的风景之二
布面油画 80cm×80cm 2014年

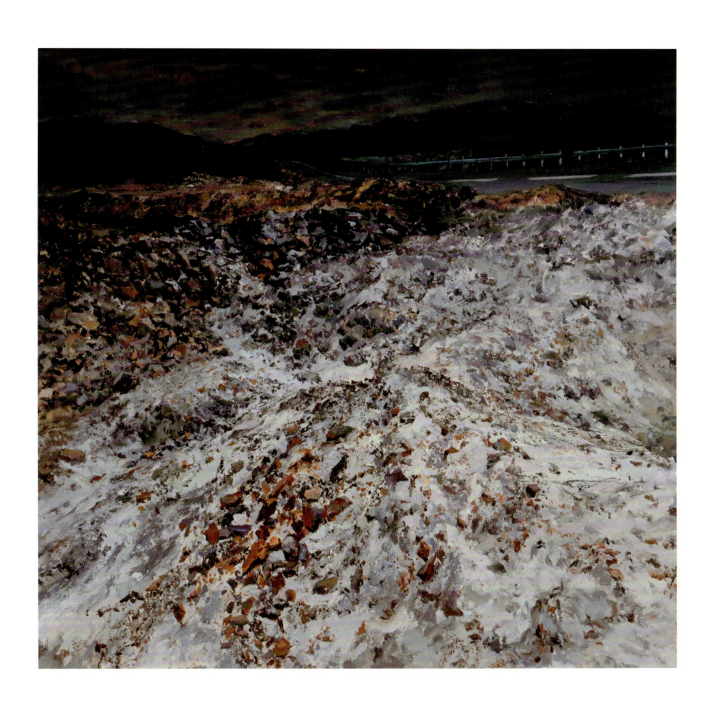

缄默的风景之三
布面油画 80cm×80cm 2014 年

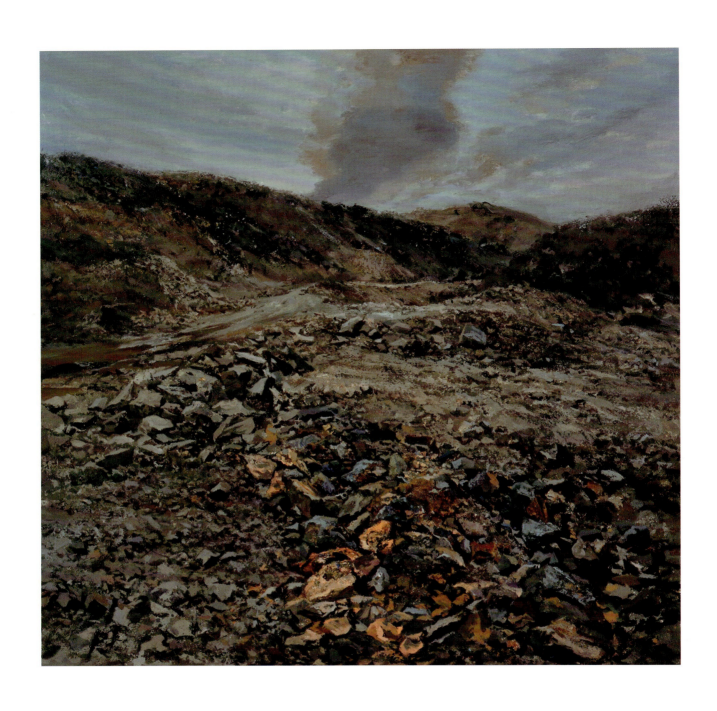

缄默的风景之四
布面油画 80cm×80cm 2014年

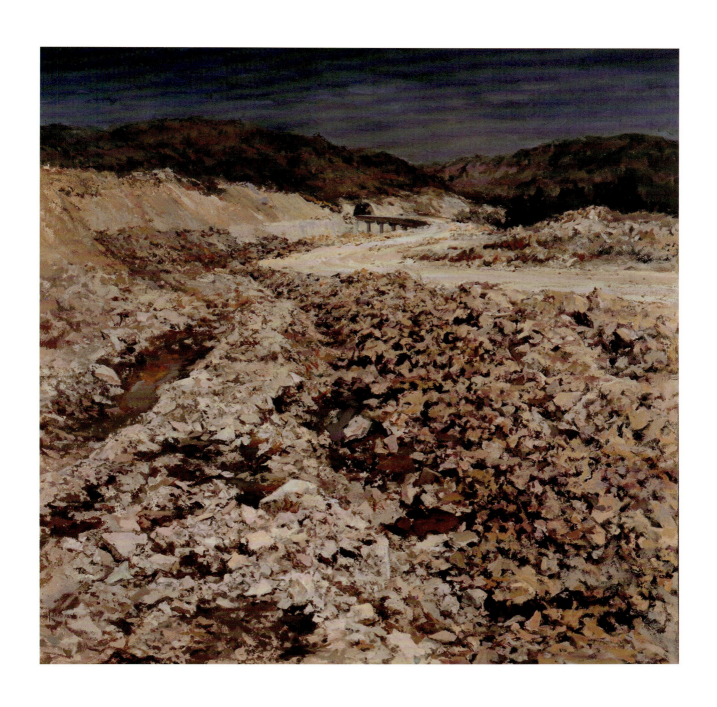

缄默的风景之五
布面油画 80cm×80cm 2014年

吴晓兵/Wu Xiaobing

1961年11月出生于江苏南京，毕业于苏州丝绸工学院美术系。现为苏州大学艺术学院教授，硕士生导师。专业研究方向为插画艺术、视觉语言。中国动画学会会员、中国流行色协会会员。

独著、合著或主编著作、教材16部，曾获"十一五"部委级优秀教材奖、教育部国家级"十一五"规划教材奖、江苏省教育厅高等学校精品教材奖、华东地区图书书籍装帧奖等；2012年获国家级"纺织之光"年度奖教金。创作出版有大量插画、动漫图书和卡通作品，其中大型卡通系列丛书《河马牛辛心历险记》获湖南省图书二等奖；《九天揽月》系列动漫图书（一套4本）被国家新闻出版总署列为国家重点图书；由湖南少年儿童出版社出版的儿童插图读物获冰心儿童图书奖。曾担任《中国卡通》《儿童故事》《太空娃娃》等全国多家卡通杂志的专栏作者。

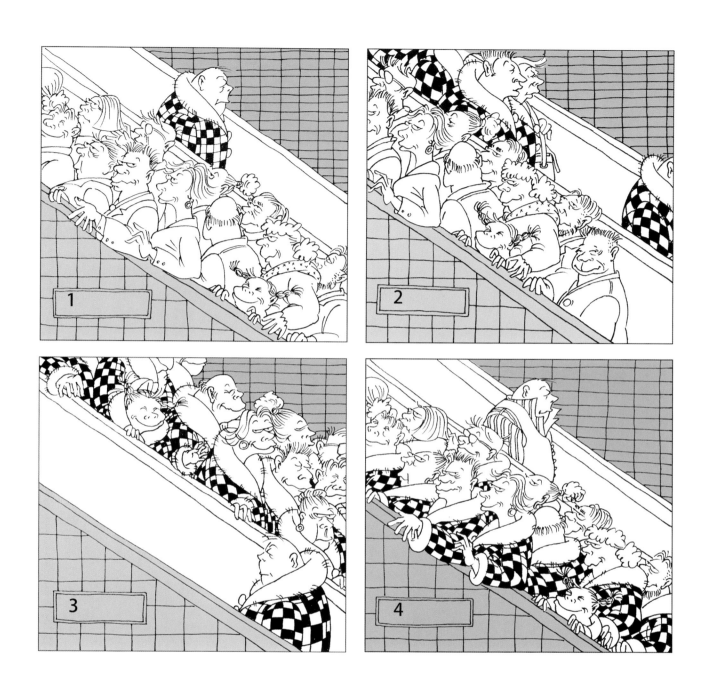

时尚与潮流
漫画 25cm×25cm

城市中的运动场

锻炼！迫在眉睫！！
没有场地，不是理由，
哪怕是家门口的工地，也可以完成全套运动项目

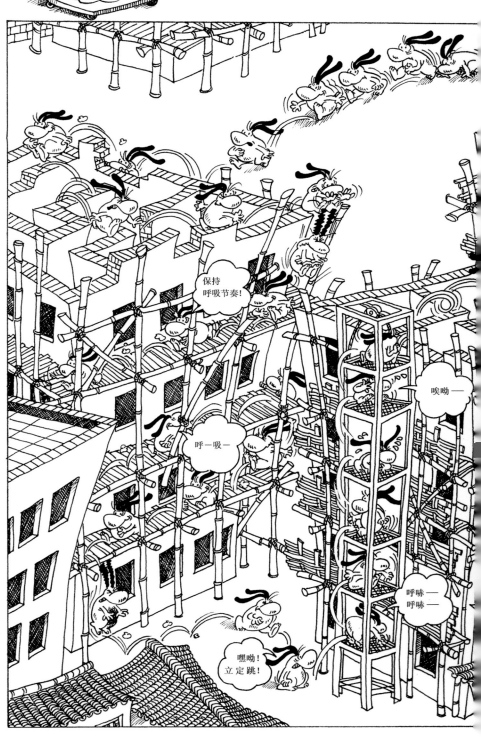

城市中的运动场
系列连环画 27cm×39cm

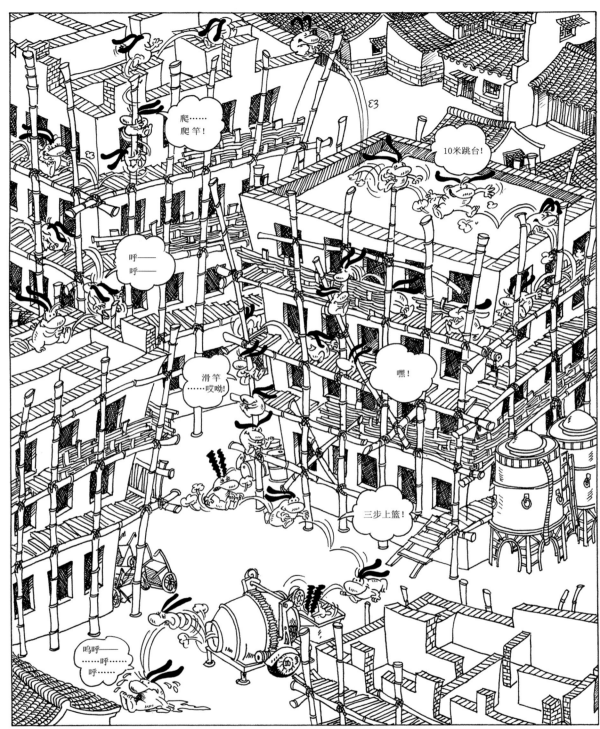

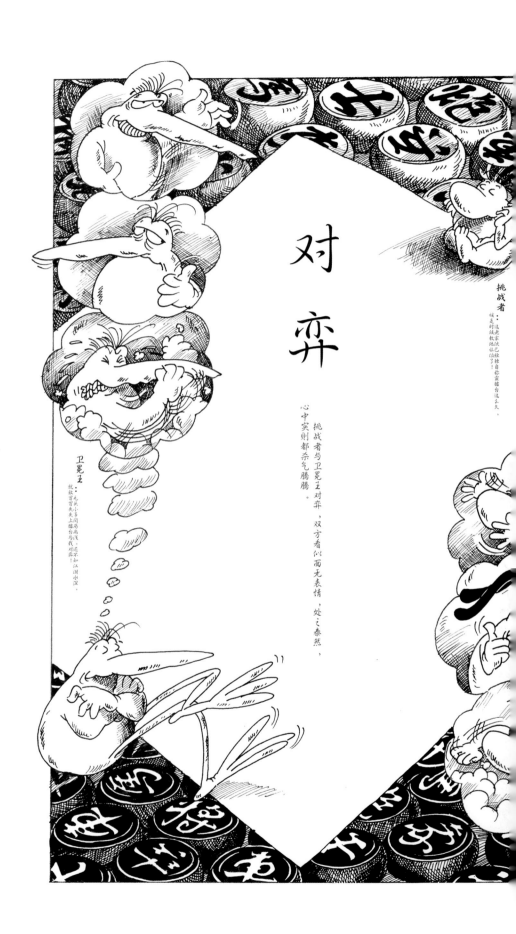

对弈
系列连环画 27cm×39cm

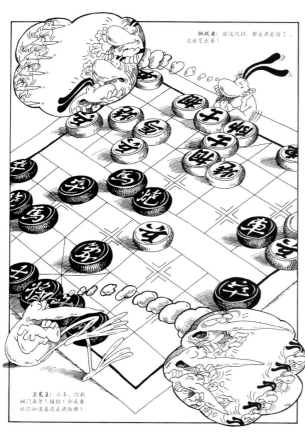
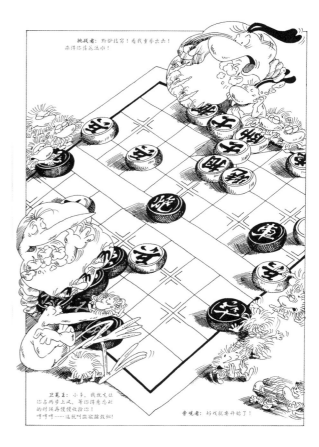
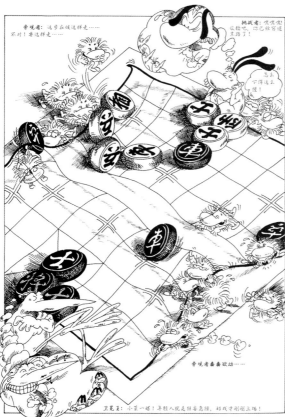
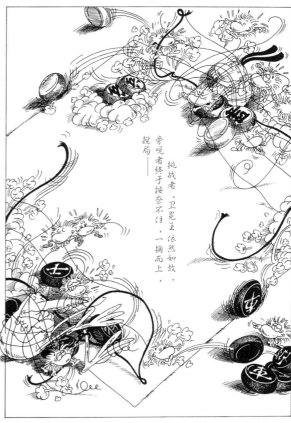

吴莹莹 /Wu Yingying

网名莹莹安安,苏州大学艺术学院插画专业教师,业余时间进行插画创作和图画书探索。

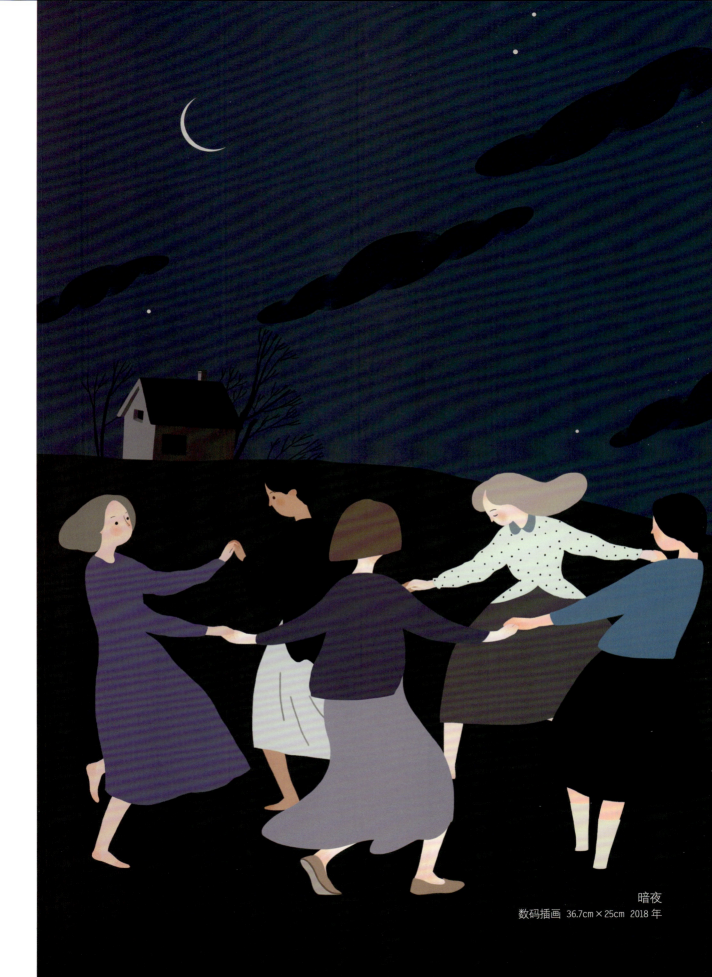

暗夜
数码插画 36.7cm×25cm 2018 年

白露
数码插画 21cm×14.3cm 2018 年

鸽哨嗡嗡
数码插画 36.7cm×25cm 2018 年

遥远的日子
数码插画 36.7cm×25cm 2018年

蛾
数码插画 21cm×14.3cm 2018年

依琳娜 /Bolgaryna Iryna

2010—2014 年，本科就读于乌克兰国立美术与建筑艺术大学雕塑专业。

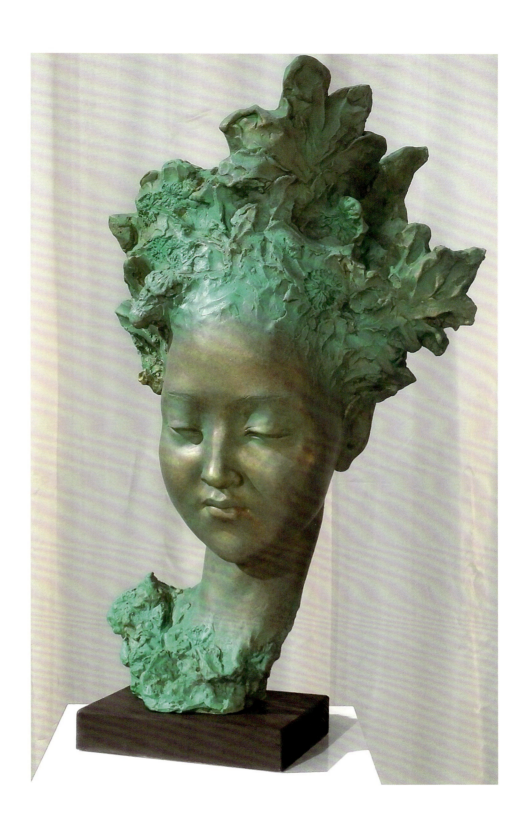

春
玻璃钢 64cm×36cm×25cm 2016 年

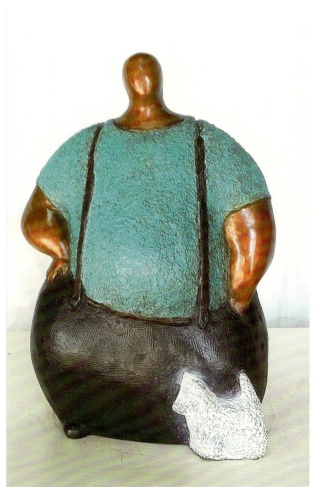
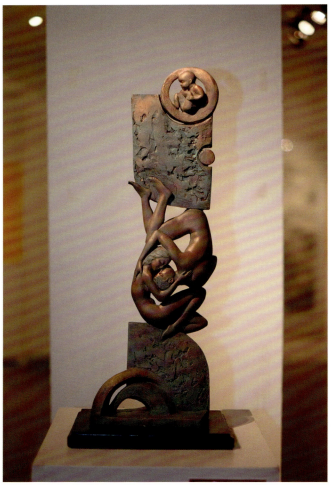

胖子
铜塑 22cm×15cm×10cm 2016 年

家
玻璃钢 53cm×22cm×14cm 2015 年

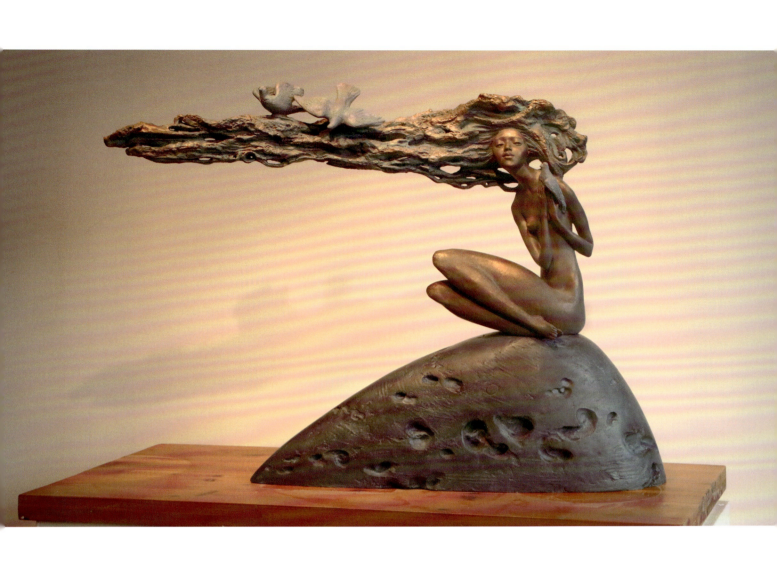

希望
玻璃钢 67cm×53cm×19cm 2016年

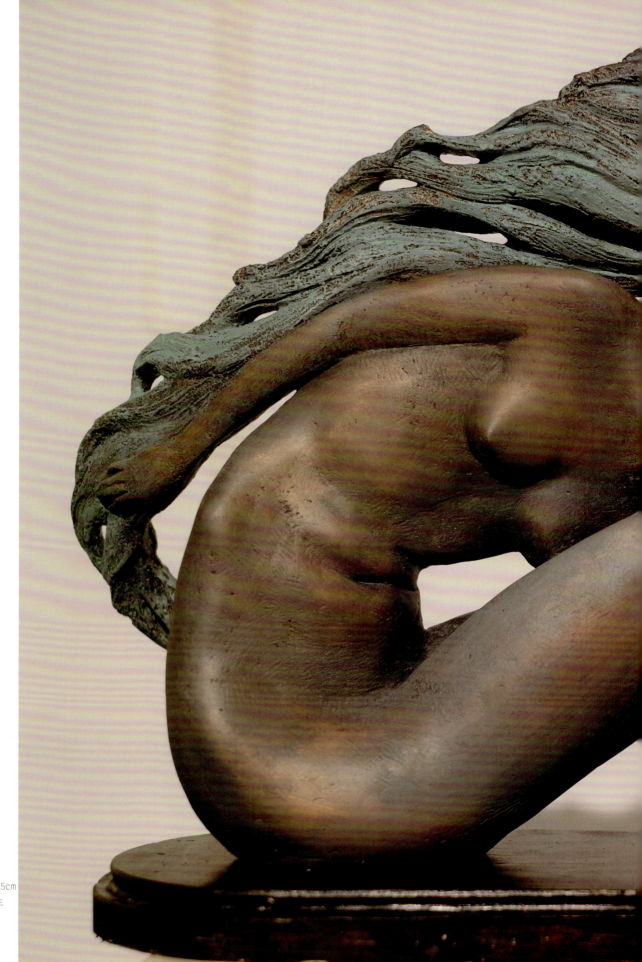

波浪
42cm×29cm×15cm
玻璃钢 2015 年

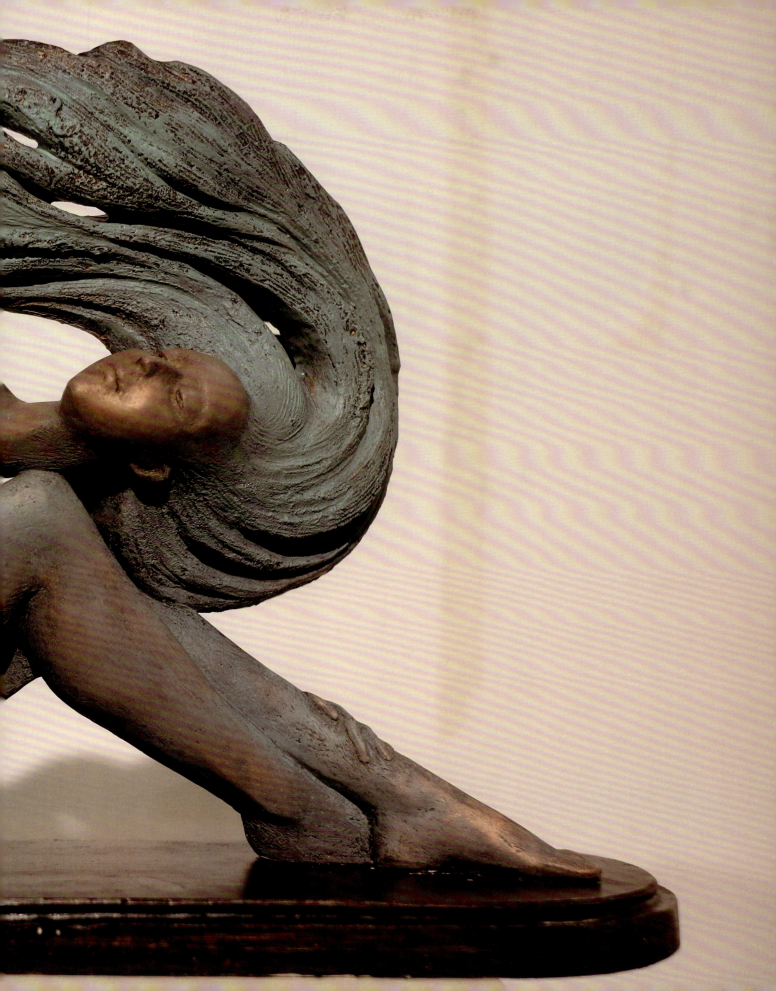

袁牧 / Yuan Mu

字子牛。苏州大学艺术研究院副院长,艺术学院教授,苏州科技大学特聘教授,苏州工艺美术职业技术学院特聘教授,江苏竹刻研究会顾问,苏州雕塑协会、苏州竹刻协会顾问,苏州花鸟画研究会副会长。

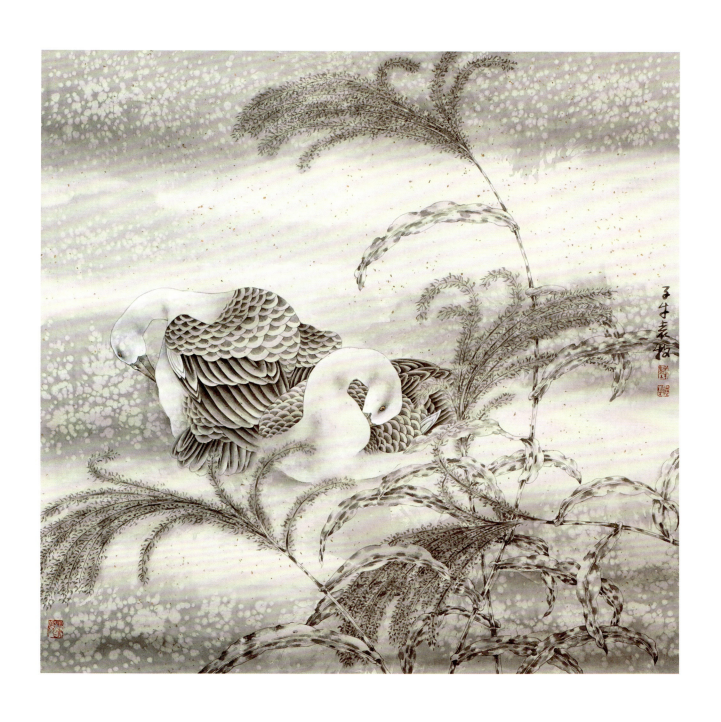

秋色池塘
纸本水墨 65cm×65cm 2015 年

暗香
纸本水墨 65cm×65cm 2016 年

碧水清荷
纸本设色 45cm×50cm 2014 年

妈妈的怀抱
纸本水墨 65cm×65cm 2017年

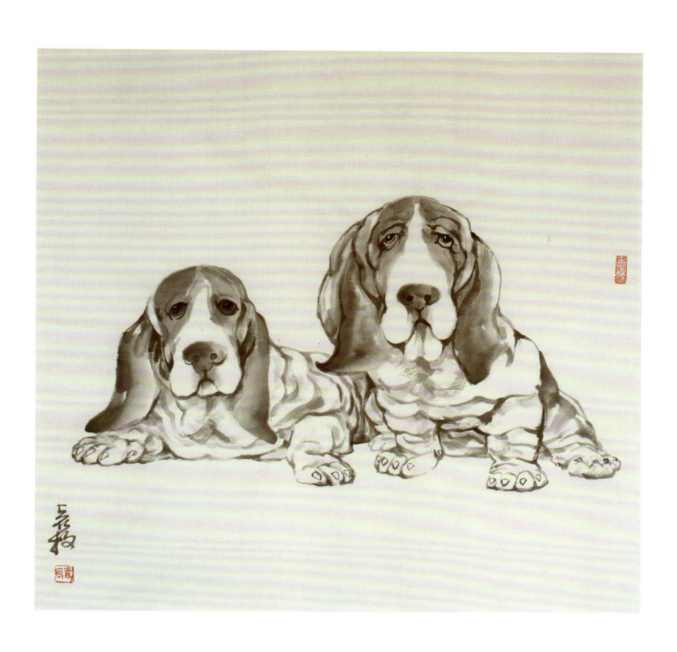

兄弟俩
纸本水墨 65cm×65cm 2017 年

庾武锋 / Yu Wufeng

1978年出生于苏州，本科和研究生毕业于南京艺术学院美术学院版画专业，获学士及硕士学位。中国美术家协会会员，江苏省美术家协会版画艺委会委员，苏州市美术家协会理事，苏州市美术家协会版画艺委会副主任，苏州大学艺术学院硕士生导师。

作品曾获第十二届全国美术作品展览获奖提名，入选第十一届全国美术作品展，获第十届日本飞驒高山现代木版画三年展优秀奖，获2008年造型艺术新人展新人提名作品奖，获首届及第二届江苏美术奖作品展览美术奖，获第二届江苏省文华奖文华美术提名奖，获首届江苏省青年美术作品展铜奖，获江苏版画2011年展览优秀作品等，并被深圳美术馆、浙江美术馆、江苏省美术馆、苏州美术馆等公共机构及私人收藏。

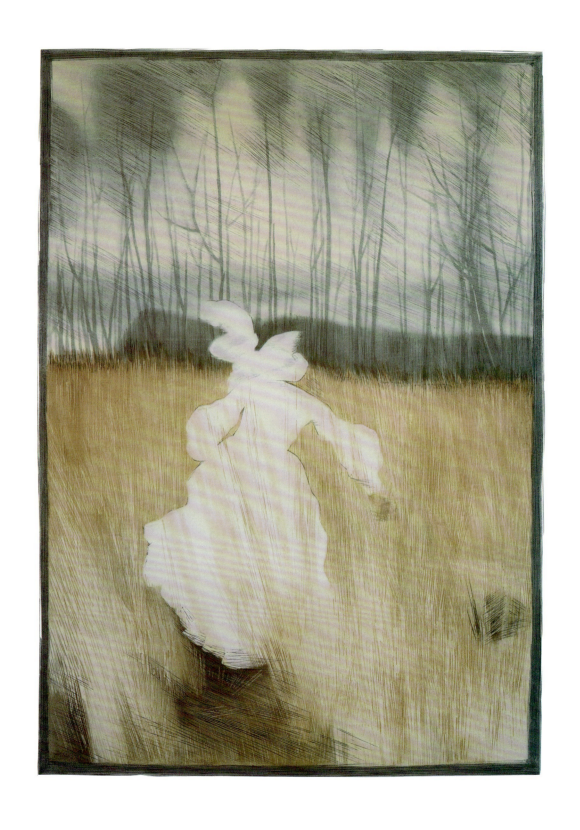

迢之奔奔
水印木刻 90cm×60cm 2017年

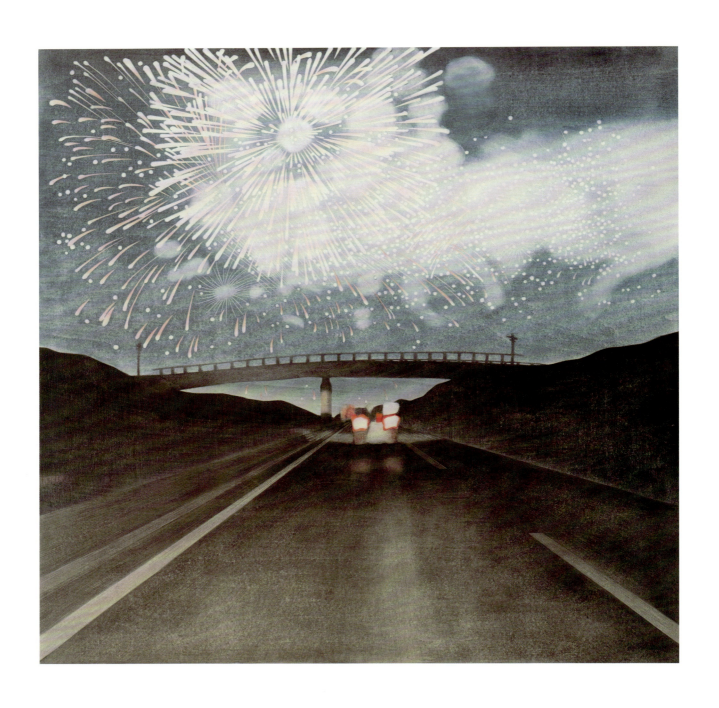

夜色迢遥
水印木刻 100cm×100cm 2017 年

秋阳呆呆
水印木刻 80cm×80cm 2017 年

夏日
水印木刻 51.5cm×72cm 2006 年

夜色微阑
水印木刻 60cm×86cm 2014 年

张天星/Zhang Tianxing

男，1956年4月出生，江苏启东人。1978年考入苏州丝绸工学院，1982年毕业留校任教。现为苏州大学艺术学院教授，硕士生导师。中国美术家协会会员，中国版画家协会会员，江苏版画家协会理事，江苏版画院高级画师。

20世纪70年代中期开始从事版画艺术的创作和研究。1989年《夕阳》参加第七届全国美术作品展览；1998年《丝绸春秋》参加第十四届全国版画展览并获铜奖；1999年《丝绸春秋》参加第九届全国美术作品展览，2000年《春来秋往》参加第十五届全国版画展，2005年《大师系列》参加第十七届全国版画展，2007年《怀念》参加第十八届全国版画展；2009年《我和你》参加第十一届全国美术作品展览，2013年《纵横天地》入选金陵百家版画展，2014年《纵横天地》入选第十二届全国美术作品展览，2015年《天地纵横间》参加第二十一届全国版画展。

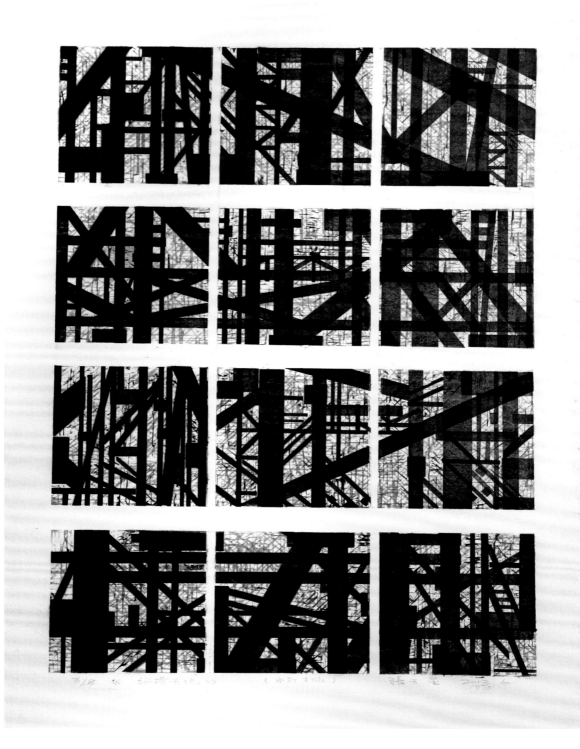

纵横天地
水印木刻 150cm×95cm 2013 年

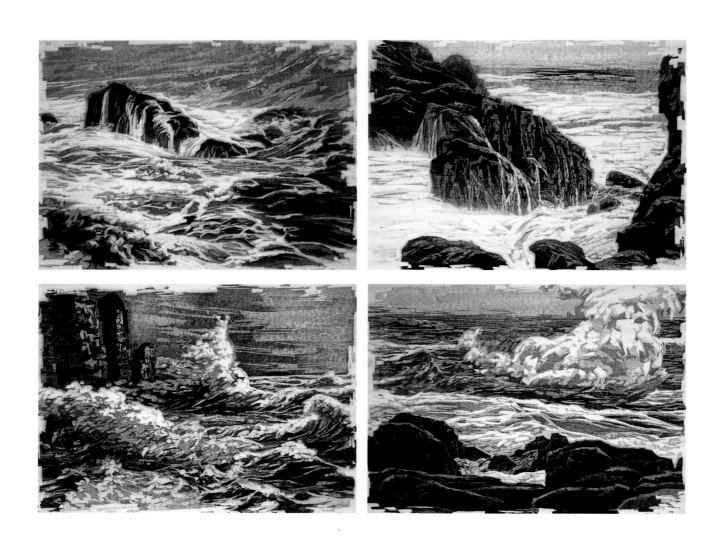

涛声依旧（组画）
水印木刻 30cm×40cm×4 2010年

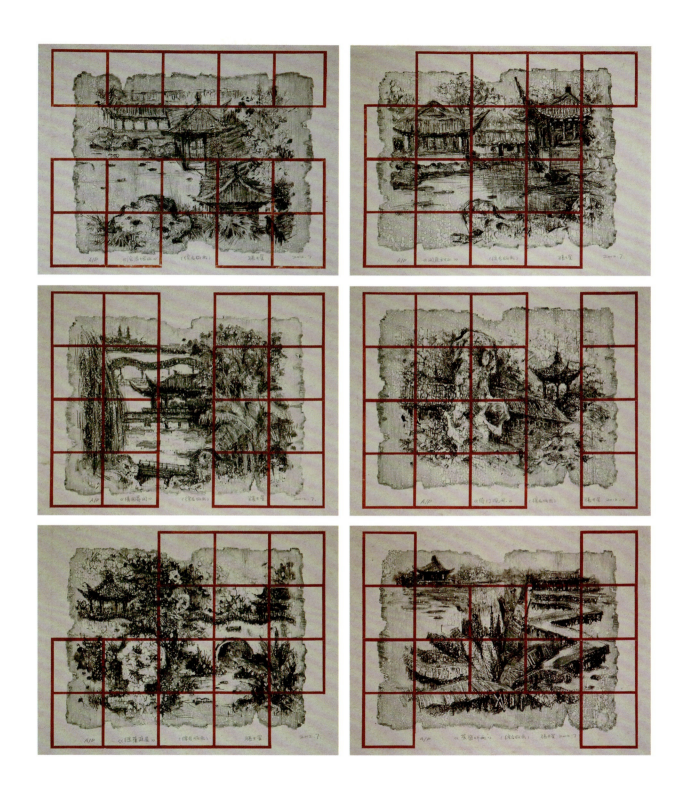

绣园寄情（组画）
综合版画 60cm×50cm×6 2012年

前辈
水印木刻 90cm×130cm 2010 年

丝绸春秋
水印木刻 60cm×90cm 1998年

张骅骝 / Zhang Hualiu

1956年出生于山西太原，1984年毕业于山西大学美术系油画专业，同年留校任油画专业教师。1993年毕业于中央美术学院技法教研室研究生课程班。现为苏州大学艺术学院教授，硕士生导师。中国美术家协会会员，江苏省油画学会常务理事。

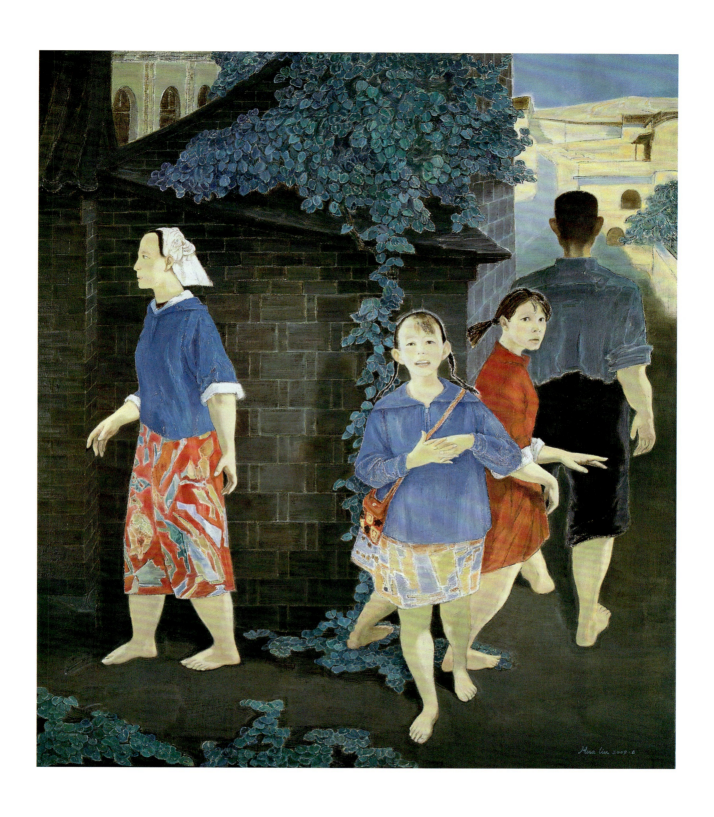

心歌琅琅
布面油画 205cm×175cm 2009 年

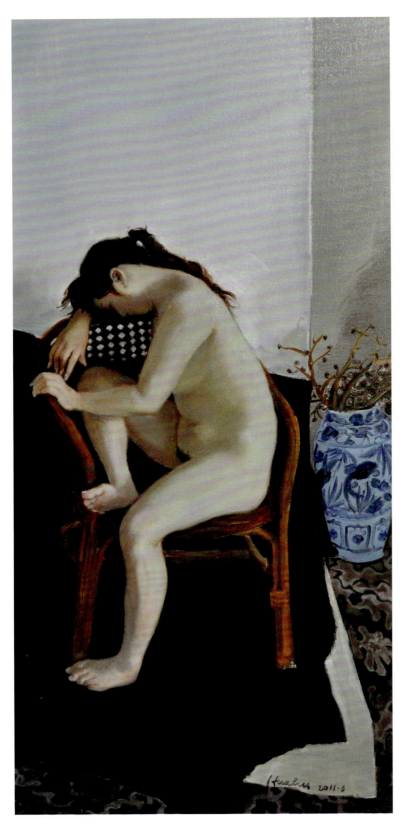

人体写生
布面油画 110cm×55cm 2011年

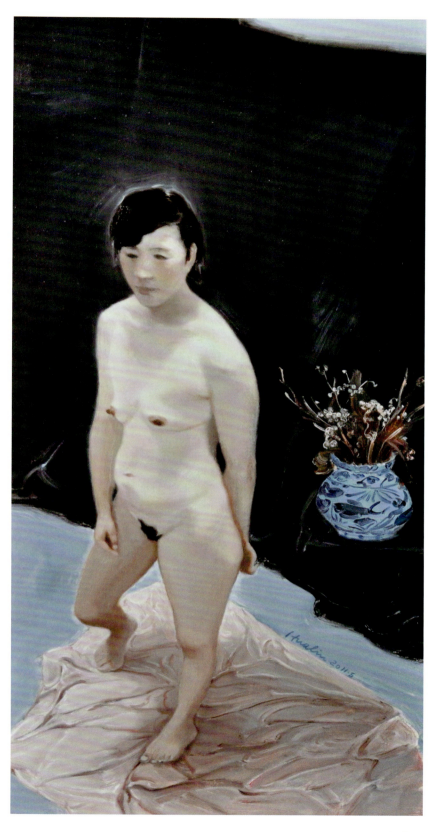

人体写生
布面油画 110cm×55cm 2011年

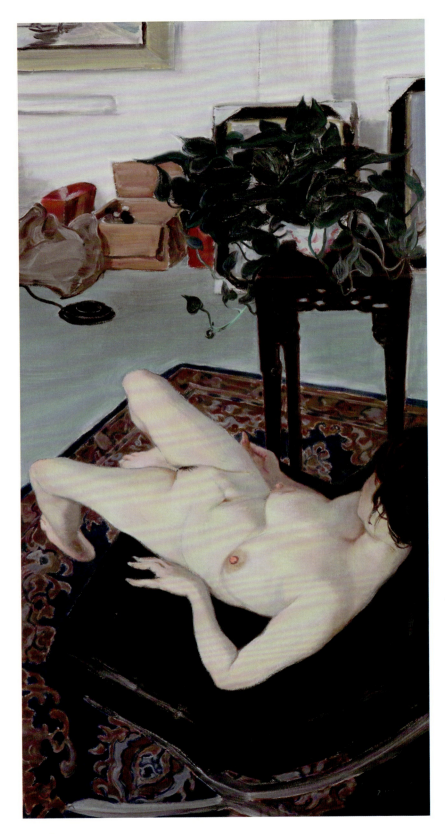

人体写生
布面油画 110cm×55cm 2012年

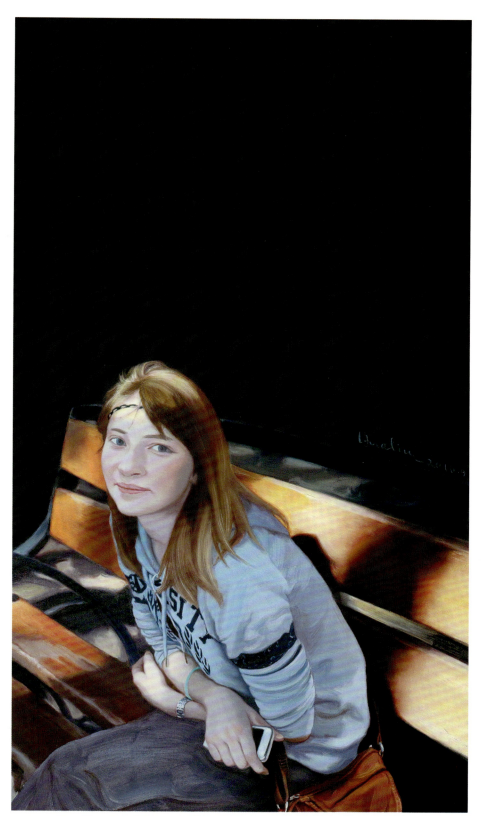

乌克兰姑娘
布面油画 160cm×90cm 2016年

张永 /Zhang Yong

男,山东郯城人,先后毕业于华东师范大学艺术教育系、俄罗斯国立师范大学艺术造型系,硕士研究生。现为苏州大学副教授,硕士生导师。中国美术家协会会员,苏州市美术家协会副秘书长、理事,苏州美协油画艺委会副主任、秘书长。欧美同学会留俄分会副秘书长。获2016年国家艺术基金个人项目资助,入选中央美术学院油画肖像画高端人才培养项目。

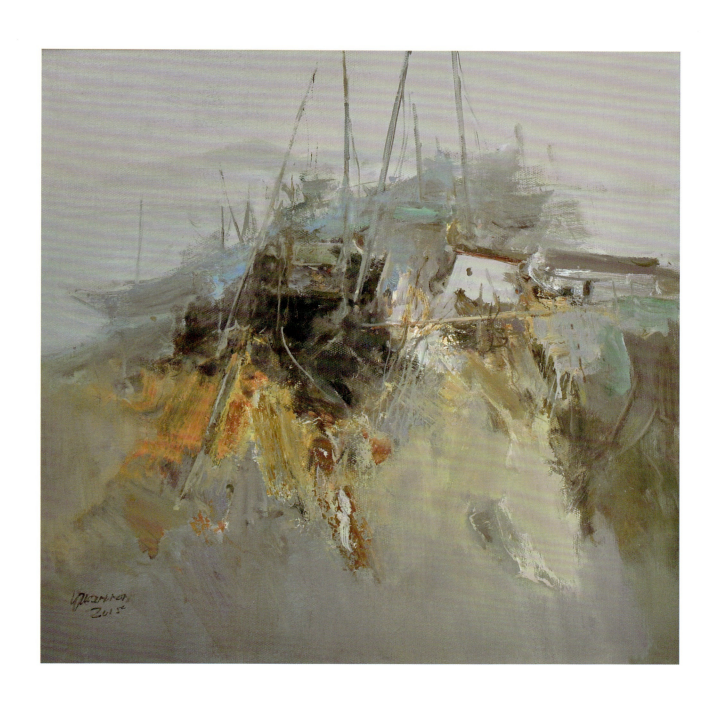

太湖帆影
布面油画 80cm×80cm 2015 年

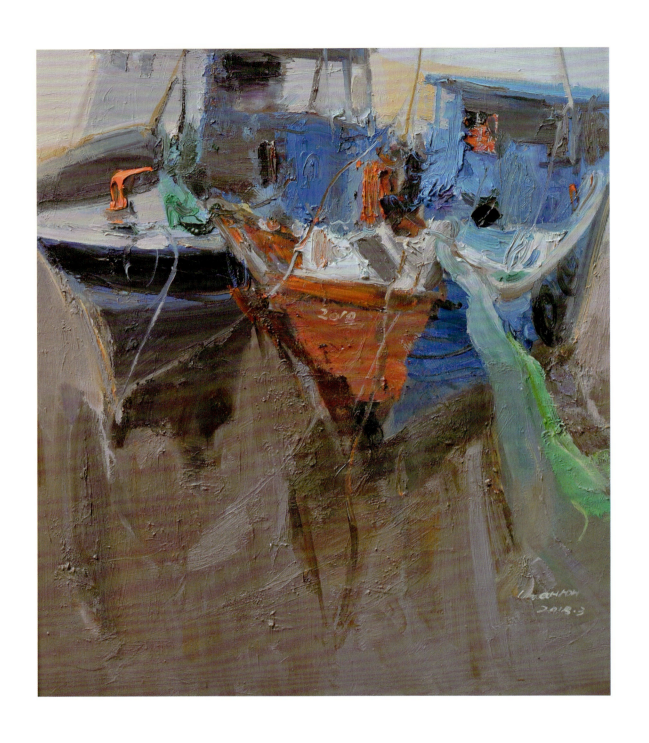

泊 NO.03
布面油画 70cm×60cm 2018 年

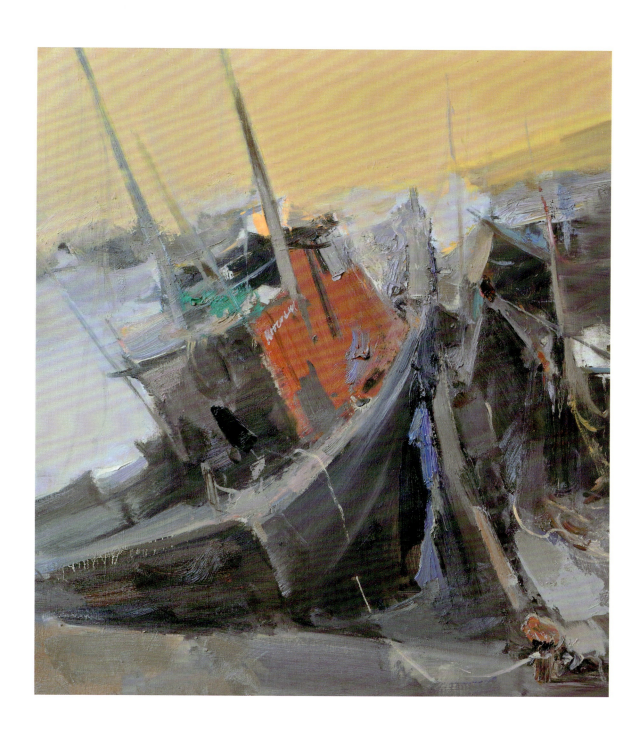

泊 NO.06
布面油画 70cm×60cm 2018年

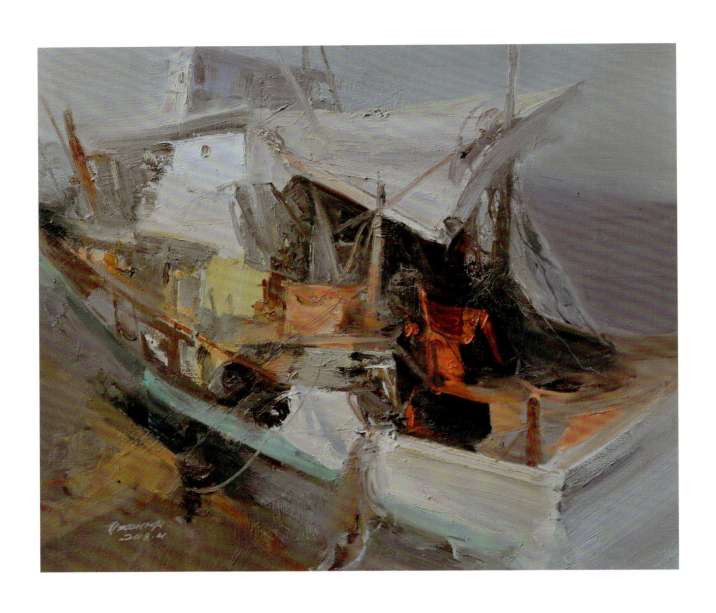

泊 NO.04
布面油画 60cm×70cm 2018年

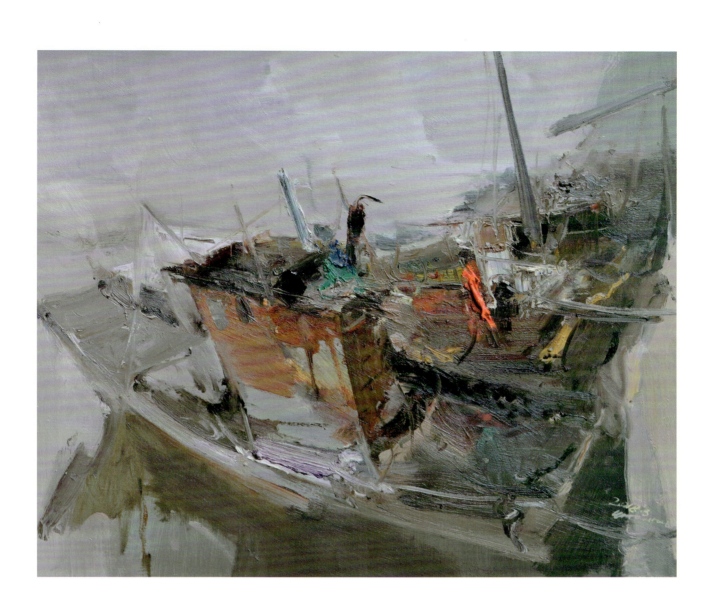

泊 NO.02
布面油画 60cm×70cm 2018年

张三军 / Zhang Sanjun

1976 年出生于河南焦作修武县。
2002 年获淮北煤炭师范学院学士学位。

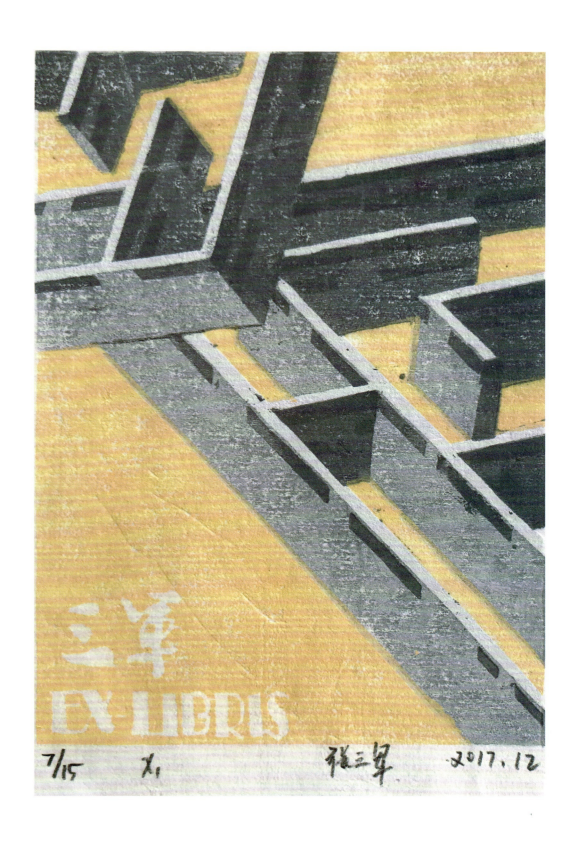

迷宫一
绝版木刻 14cm×10cm 2017年

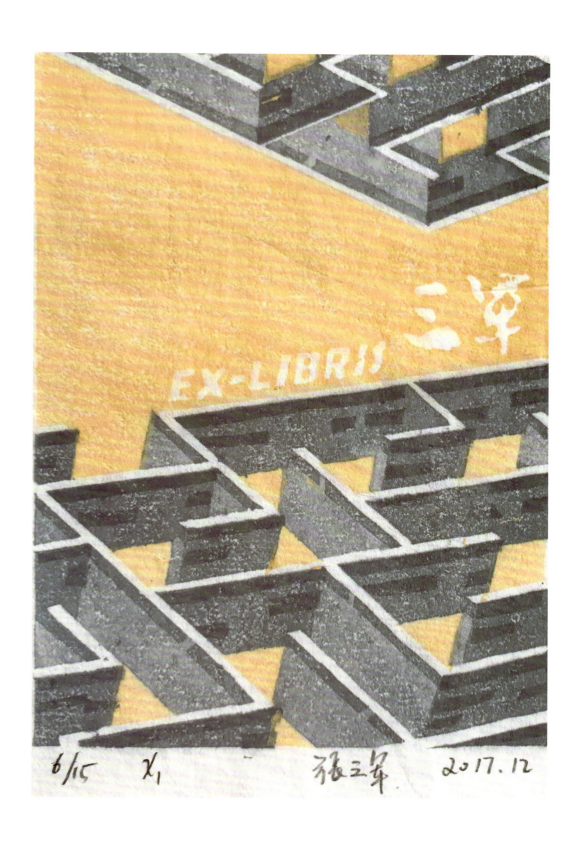

迷宫二
绝版木刻 14cm×10cm 2017年

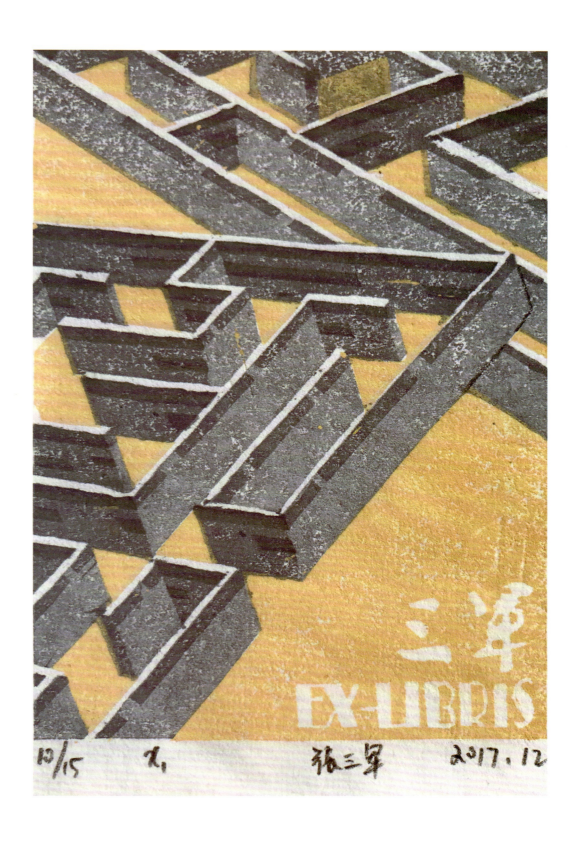

迷宫三
绝版木刻 14cm×10cm 2017年

张婷/Zhang Ting

1983年出生于江苏苏州。
2005年毕业于南京师范大学美术学院美术学油画专业，获文学学士学位。
2009年毕业于南京师范大学美术学院美术学油画专业，获文学硕士学位。
现任教于苏州大学艺术学院。
2012年，油画作品《宝贝》入选第五届苏州高校美术教师作品展；2015年，油画《游园惊梦·（一）》入选全国高校名家作品邀请展暨第六届苏州高校教师美术作品三年展；2016年，油画《宝贝》入选"新吴门·六月风"——第三届苏州美术作品大展。
论文《探寻绘画色彩变迁之路》发表于2017年第3期《南京艺术学院学报（美术与设计版）》，论文《艾瑞克·费舍尔：给身体安放灵魂》发表于2017年第10期《美术观察》。

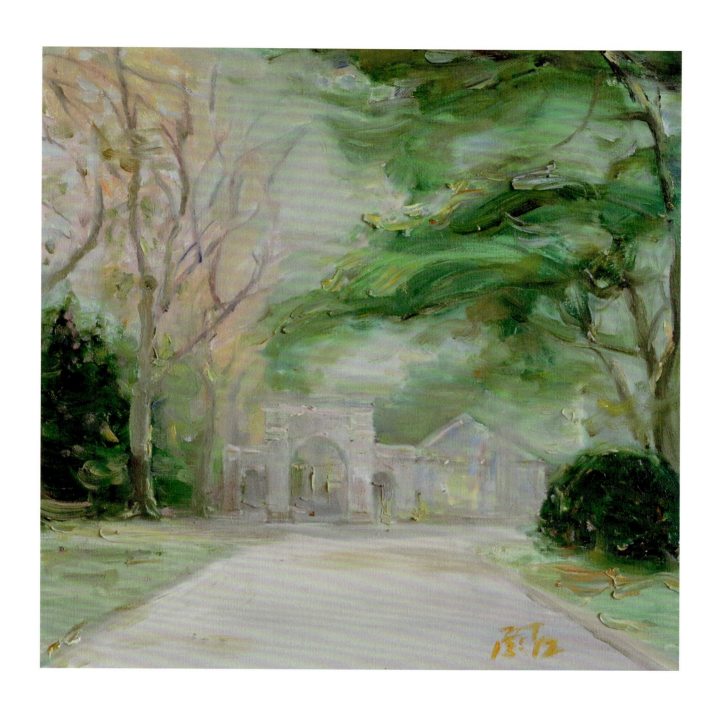

校园风景
布面油画 50cm×50cm 2013 年

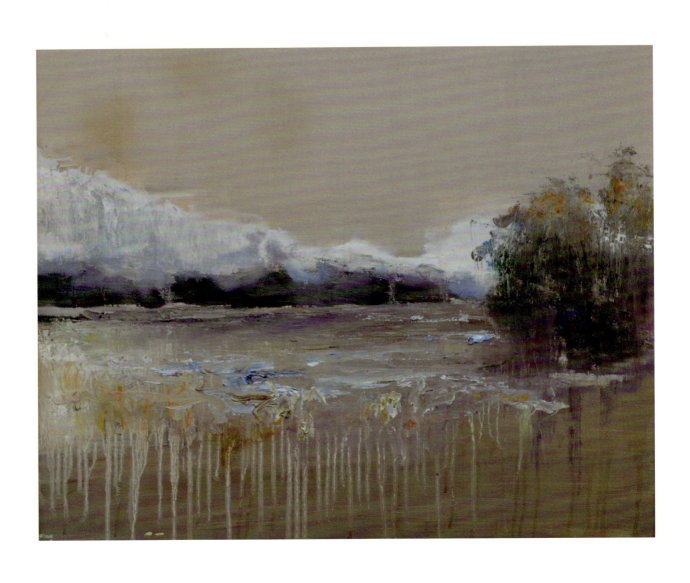

印象风景
布面油画 50cm×60cm 2012年

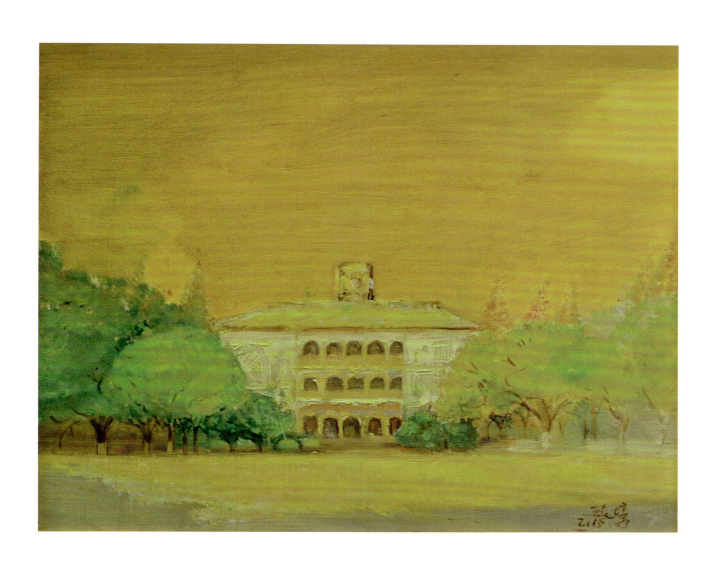

校园风景之三
布面油画 40cm×50cm 2015年

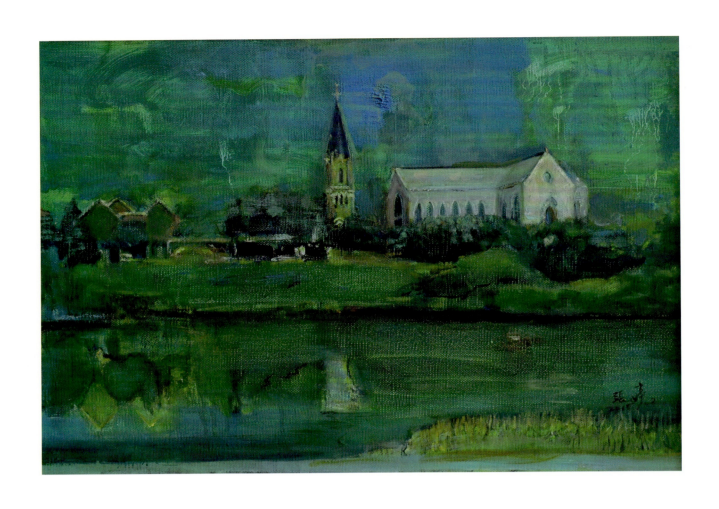

白鹭园
布面油画 50cm×60cm 2015年

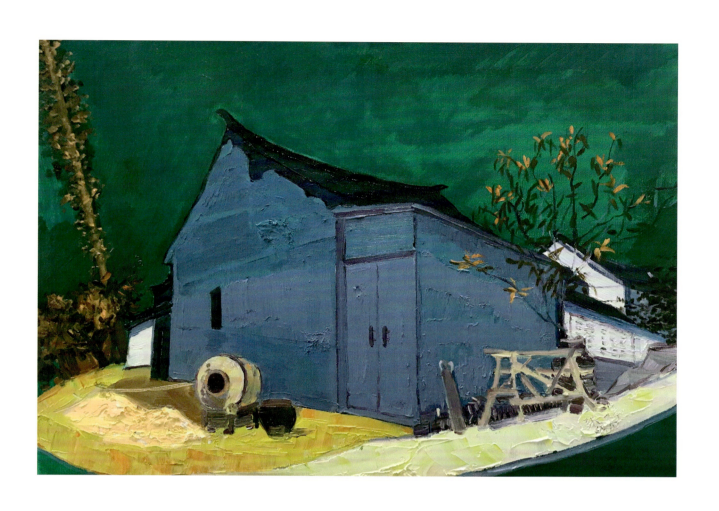

蓝房子和搅拌机
布面油画 50cm×70cm 2018年

张利锋/Zhang Lifeng

1981年生。2011年毕业于河南大学艺术学院美术教育系国画专业，获学士学位。2014年毕业于广西艺术学院中国画学院写意花鸟画专业，获硕士学位。现为苏州大学艺术学院美术系讲师。

作品入选"入蜀方知画意浓"——全国中国画作品展并获入会资格奖，作品入选"高洁品性、兰蕙人生"——全国中国画作品展优秀作品奖，作品入选水墨彭城全国写意中国画展，作品入选"古蜀文脉、墨韵天府"——全国中国画展，作品入选首届八大山人全国花鸟画展，作品入选"泰山之尊"——全国山水画、水彩画展；作品入选"吉祥草原、丹青鹿城"——全国中国画展，作品入选"时代风华"——江苏省高校美术作品展并获优秀奖，作品参加中原风·河南美术作品晋京展。

出版书籍《拂草观花》《花语流风》《因心造境》，《中国画课堂·山水篇》之《山石林木》《舟桥云水》。

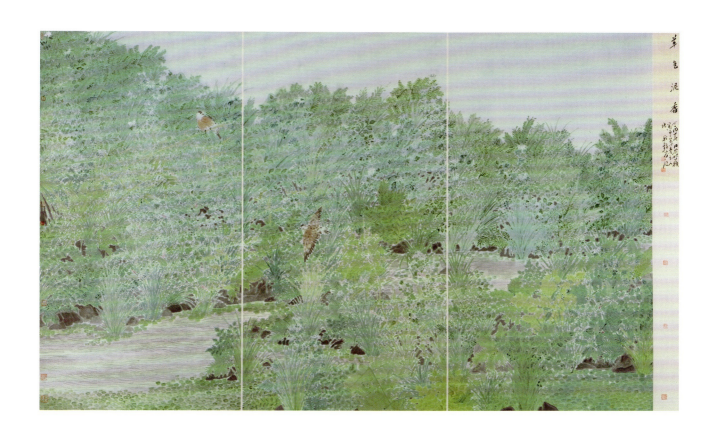

草色泥香

纸本设色 120cm×210cm 2017 年

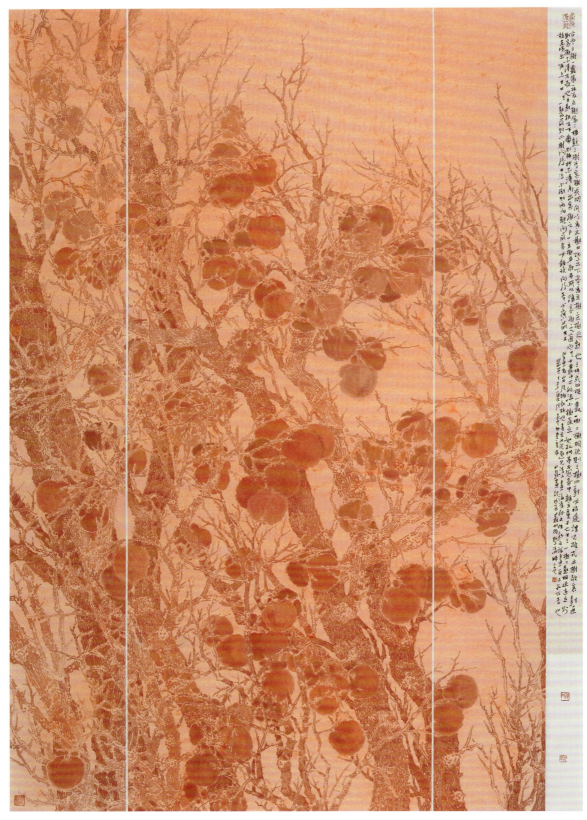

丽日·红柿

纸本设色 180cm×120cm 2015年

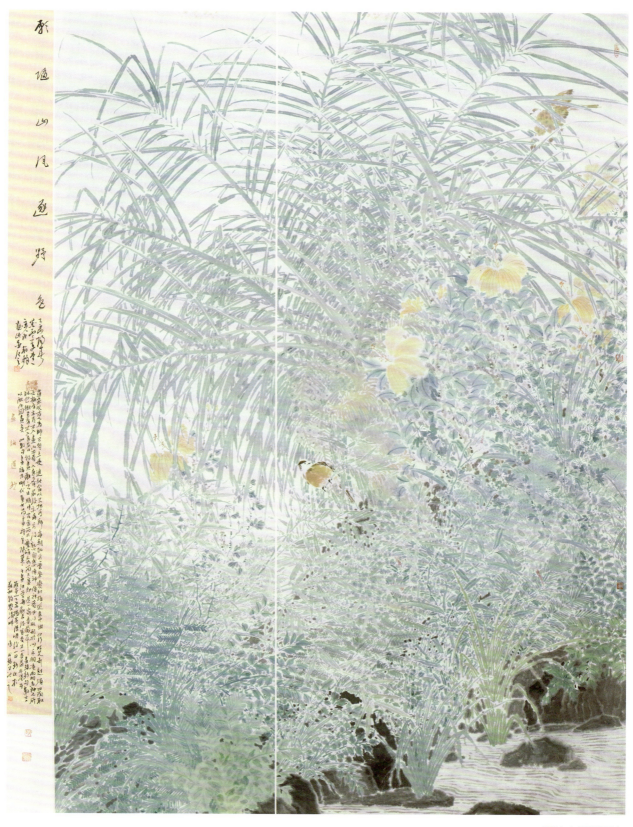

愿随山风逐野色
纸本设色 180cm×120cm 2015 年

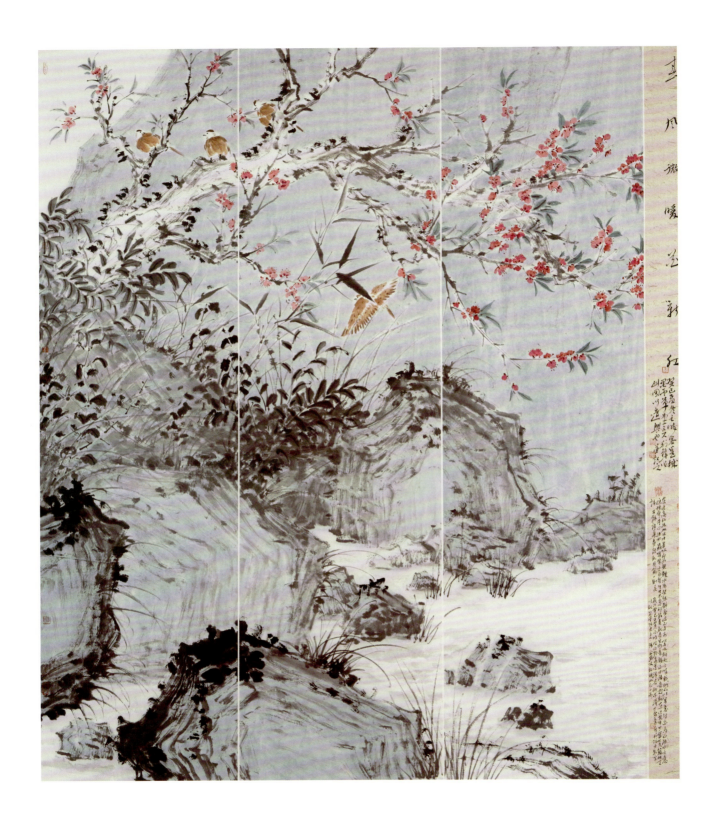

春风微暖花新红
纸本设色 180cm×143cm 2013年

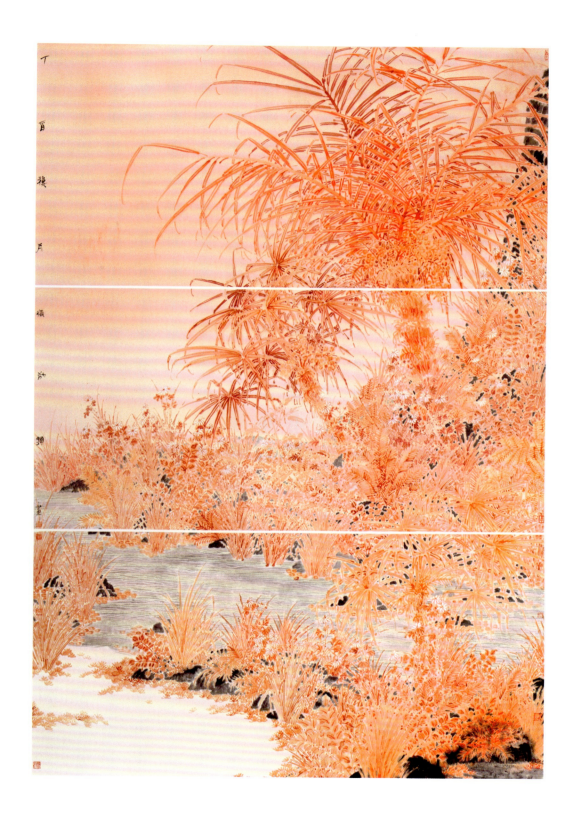

映日秋霞
纸本设色 210cm×150cm 2017 年

后记

 在苏州大学,有一群生活在学院里的艺术家,平时上课教书,业余时间全部投入艺术创作之中,追求自己的艺术梦想。
 将这群艺术家用学院主义来概括显得不够恰当,因为每位艺术家都有着独立的精神目标,无论是在抽象领域还是在具象世界里,他们都运用了自己认为最好的形式和独特的个人风格来建构属于自己的图式语言,表达对世界的看法,也实现了每位个体对人文艺术世界的最好阐释。
 今天我们集册出版这本《其风肆好——三十五位艺术家作品集》,是对自己艺术创作的一种总结和回顾,也激励我们今后在艺术道路上更加努力……

<div style="text-align:right">

戴家峰

2018 年 6 月 16 日

</div>

图书在版编目（CIP）数据

其风肆好：三十五位艺术家作品集 / 钱流主编. -- 苏州：苏州大学出版社，2018.7

ISBN 978-7-5672-2497-1

Ⅰ. ①其… Ⅱ. ①钱… Ⅲ. ①美术—作品综合集—中国—现代 Ⅳ. ①J121

中国版本图书馆CIP数据核字（2018）第146396号

其风肆好

主　　编：	钱　流
责任编辑：	薛华强
装帧设计：	程　适
出 版 人：	盛惠良
出版发行：	苏州大学出版社（Soochow University Press）
地　　址：	苏州市十梓街1号　邮编：215006
印　　刷：	苏州工业园区美柯乐制版印务有限责任公司
邮购热线：	0512-67480030
销售热线：	0512-65225020
开　　本：	889×1194　1/16　印张：13.75　字数：98千
版　　次：	2018年7月第1版
印　　次：	2018年7月第1次印刷
印　　数：	0001-1200册
书　　号：	ISBN 978-7-5672-2497-1
定　　价：	150.00元

凡购本社图书发现印装错误，请与本社联系调换
服务热线：0512-65225020